此岸彼岸：
李君毅當代水墨藝術的後殖民文化思索

Within and Beyond the Shores:
Lee Chun-Yi's Postcolonial Cultural Analysis of Contemporary Ink Art

李君毅　著
Lee Chun-Yi

此岸彼岸

李君毅當代水墨藝術的後殖民文化思索

李君毅
當代水墨藝術的後殖民文化思索

目錄

Within and Beyond the Shores:
*Lee Chun-Yi's Postcolonial Cultural Analysis of
Contemporary Ink Art*

壹　創作思緒與理念的生發

李君毅
當代水墨藝術的後殖民文化思索

一　文化歸屬

　　筆者出生於台灣港都高雄，但少小即隨父母移居香港，90年代初在中英兩國談判香港主權回歸之際，則舉家遷徙至加拿大西岸城市溫哥華，十年後又轉赴美國亞利桑那州攻讀中國美術史。一生斷梗浮萍且為鄉愁所苦的後殖民主義（postcolonialism）評論家薩依德（Edward W. Said）曾有感而言：

> 讓我的生命至為痛苦與自相矛盾的徵象，莫過於許多次的流離移轉，多年來一直在不同的國家、城市、居所、語言、環境間流徙不定⋯⋯確是處於放逐、移位、不甘願的失所。[1]

流徙異地他國的人生經歷，所造成在文化認同上的失落與矛盾，往往使人陷

1　Edward Said, *Out of Place: A Memoir* (New York: Vintage Books, 1999), 217-218.

李君毅
《生死相依》 2015
水墨紙本
201×120cm

李君毅
當代水墨藝術的後殖民文化思索

入難以自拔的懷鄉意識中。因此當筆者年歲漸長時，逐漸萌生落葉歸根的念
頭，遂於2011年毅然放棄在美國鳳凰城美術館的研究工作，接受國立台灣
師範大學美術系的邀聘，回到魂牽夢縈的出生地定居；同時在此既陌生又熟
悉的環境中，重新思考並發展個人的藝術創作。

　　台灣的風土民情誠然有助於筆者尋覓文化上的歸屬感，而在地的人事
物也提供了自我身分認同的切入點。不過在藝術創作方面，筆者對本土文化
主體性的關注與表現，雖自還鄉歸台後便開始苦心思索，但落實到個人的
繪畫實踐上，卻絕非順手拈來而一蹴而就的。筆者經過了兩三年反覆的思
想激盪，首先試圖在創作題材與內容上，加入具有台灣在地特點的元素；
而由於平生素喜園藝盆景，故對島上的高山奇木尤為鍾愛，特別是造型怪
奇的玉山圓柏，便成為新系列創作的絕好素材。玉山圓柏（學名為*Juniperus
morrisonicola Hayata*）近似於中國大陸的香柏，但經科學分析確證為台灣的
特有樹種，生長在全島三千公尺海拔以上，如玉山、雪山、秀姑巒山、南湖
大山、中央尖山等高峰處，因在艱困環境中經歷歲月磨鍊，故其枝幹形成盤

Within and Beyond the Shores:
Lee Chun-Yi's Postcolonial Cultural Analysis of
Contemporary Ink Art

纏扭曲的特殊生長形態。[2] 筆者秉持創作上一貫對海峽兩岸議題的關切，賦予圓柏圖像象徵性的政治與文化意涵，以糾結的樹幹代表民族文明的悠遠歷史，榮茂及枯朽相對應的枝柯則喻指兩岸當前的政經情勢。

二　創作發想

　　正值筆者為本土在地性議題煞費心機，苦思探索具有台灣文化主體性意義的藝術創作，恰巧被當時接連發生的幾件事情所牽動，遂因勢利導而發展出另一系列的作品。在2014年香港佳士得的秋季拍賣中，推出了一件備受矚目的拍品，乃是恩師劉國松1987年完成的《香江歲月》長卷巨構。[3] 該

2　台灣玉山圓柏的相關研究，見王志強、林志銓，〈台灣地區玉山圓柏分類地位及族群分布〉，《台灣林業》第35卷6期（2009年12月）：35-44。

3　參見Christie's ed., *Chinese Contemporary Ink Auction* (Hong Kong: Christie's, 2014), 24-25.

此岸彼岸

李君毅
當代水墨藝術的後殖民文化思索

畫本是應著名收藏家羅桂祥的委託而繪製，通過藝術家的精心設計與巧思妙筆，香港馳名的海景於長幅畫卷上盡顯無遺——山海雲樹在陰晴晨昏的時序變化中交相輝映，譜出一首蔚為壯觀的視覺交響樂章。筆者早對此一曠世畫作心慕不已，但一直只能透過各種印刷品窺其概貌，故趁著長卷拍賣前在台灣預展的機會親往觀賞，結果深受感動而激起踵武之念。事實上香港過度城市化的發展，造成沿海地區多為人工填土構築的堤岸，反觀台灣則仍然保留大量的自然水岸，並且擁有地質構造奇特的岸石礁岩。筆者開始關注台灣海岸的地理景觀，更前赴北部及東北角欣賞其特殊風光，作為其後創作的思想及資料準備。

Within and Beyond the Shores:
*Lee Chun-Yi's Postcolonial Cultural Analysis of
Contemporary Ink Art*

劉國松 《香江歲月》 1987
水墨設色紙本 46.3×1278cm

　　到了2015年秋天在台北藝術博覽會的活動中，筆者展出兩件玉山圓柏的畫作，由於創作時參考了陳炳元相關的攝影圖冊，竟因此有緣結識偶訪會場的這位台灣攝影名家。[4] 陳炳元多年來不辭勞苦地窮盡島上的自然生態景觀，以富於人文情懷與美感知性的鏡頭，表現他對台灣土地誠摯的愛，其苦

4　筆者參考的攝影圖冊包括：《南湖大山：陳炳元山岳攝影集》（台北：自行出版，1991）；《荒木讚歌：陳炳元山岳攝影集》（台北：自行出版，1993）；《南湖中央尖：陳炳元山岳攝影集》（台北：自行出版，1993）；《向山問情：陳炳元山岳攝影集》（台北：自行出版，1997）。

李君毅
當代水墨藝術的後殖民文化思索

心孤詣的藝術精神及情操,讓個人內心受到極大的感染啟迪。通過陳炳元熱心的介紹推薦,筆者有機會進一步認識台灣自然水岸之美,特別是北部及東北角的老梅、野柳、龍洞、澳底等景點,各有令人驚豔的奇特地貌。台灣的面積雖不算大,卻擁有繁富的地質結構與沿海景觀,包括北部的沉降海岸、桃竹苗的沙丘海岸、中彰雲的灘地海岸、東部蘇花的斷層海岸、恆春半島的珊瑚礁海岸等,諸種地形匯集融聚一島而堪稱世界罕見,足可提供筆者藝術創作豐厚的養分及素材。[5]

　　而在同一段期間,筆者的忘年契交夏一夫突罹患惡疾,後不幸於2016年秋病逝,這對我個人以至台灣藝壇皆是重大損失。夏一夫出生與成長於山東港城煙台,因此一生酷好海景山水,特別在晚年時創作了一批清新可喜的台灣海岸小品。這些作品多為盈尺小幅的冊頁或畫仙版,藝術家以寫實主義

5　台灣島具有豐富多樣的海岸地理特徵,見李素芳編,《台灣的海岸》(新北:遠足文化,2001),頁44-177。

Within and Beyond the Shores:
Lee Chun-Yi's Postcolonial Cultural Analysis of
Contemporary Ink Art

陳炳元 《台灣龍洞》
（摘自《一水一石：陳炳元自然攝影集》）

李君毅
當代水墨藝術的後殖民文化思索

的精神，運用其擅長的乾筆皴擦與淡墨疊染，淋漓盡致
地表現了台灣海岸的絕色風貌。筆者每當展閱夏一夫相
贈的數幀海景畫片，莫不沉醉於那咫尺空間裡所創造的
美感境界，其中水石間剛柔動靜的相濟相融，叫人為之
心折嚮往。為了向好友表達紀念與致意，筆者決心展開
台灣海岸系列的創作，希望承續其藝術志趣及追求，進
一步地探究並發展此一繪畫題材。

夏一夫 《海浪》 2012
水墨紙本 27×48cm

Within and Beyond the Shores:
*Lee Chun-Yi's Postcolonial Cultural Analysis of
Contemporary Ink Art*

貳　台灣海岸的本土在地性

李君毅
當代水墨藝術的後殖民文化思索

一　海洋文化

　　筆者出生地的高雄、成長地的香港，乃至移居地的溫哥華，都屬於海港城市，故生命裡與海以及海岸，可說有種冥冥中註定的緣分。而在藝術創作的探索過程中，筆者似乎很自然地與台灣海岸形成心靈上的契合，由此發展出一系列具有本土在地性意義的作品。作為一個四面環海的島嶼，台灣的文化與藝術，歷來就跟海有著千絲萬縷的關聯。早期的台灣原住民社會，就是建構在海的歷史記憶上，如卑南族、阿美族與達悟族的「海洋起源地」神話以及他們的海洋祭儀，在在顯示出一種以海為文化主體的傳統價值觀。[6] 台灣到了17世紀的荷西時期，或是19世紀末的日據時期，在這些海上霸權船堅炮利的軍事武力侵略下，雖然島國大門被迫打開而遭受殖民統治，卻也

6　參見財團法人原舞者文化藝術基金會編，《海的記憶：台灣原住民海洋文化與藝術》（台北：行政院文化建設委員會，2005），頁23-38, 73-109。

Within and Beyond the Shores:
*Lee Chun-Yi's Postcolonial Cultural Analysis of
Contemporary Ink Art*

鄉原古統 《台灣山海屏風‧內太魯閣》 1935
水墨設色紙本 175.3×739.2cm

因此吸收了歐亞海洋文明的不同元素，形塑出本土文化藝術混雜多元的特
點。[7]

二　海景繪畫

　　至於明清時代的台灣，隨著大量漢人從大陸福建等地渡海南遷，島上經
歷了中原文化傳統的重新建構。在水墨書畫的領域上出現了林朝英、莊敬夫

[7]　有關台灣海洋文化開放性與包容性的特點，見戴寶村，《台灣的海洋歷史文化》（台北：玉
　　山社，2011），頁11-21。

李君毅
當代水墨藝術的後殖民文化思索

及林覺等人，他們沿襲福建地區的「閩習」風格，表現出有別於正統文人畫的野逸狂肆之貌。[8] 不過此一時期的台灣水墨畫家，似乎並不重視對景寫生的作畫方式，故未充分利用台灣海島豐饒的自然景觀作為繪畫素材。[9] 反而是受到傳統國畫「瀟湘八景」的影響，在康熙年後發展出所謂「台灣八景」的圖畫與詩作。「台灣八景」一般包括：安平晚渡、沙鯤漁火、鹿耳春潮、雞籠積雪、東溟曉日、西嶼落霞、澄台觀海及斐亭聽濤，根據《台灣府志》等方志文獻中的版刻圖像，各景多為描繪台灣山海交織的地形面貌，常以綿密的水紋布局以強調島與海的意象。[10]

8　王耀庭針對「閩習」一詞，指出：「其意指筆墨飛舞，肆無忌憚，狂塗橫抹，頃刻之間，完成大體形像，意趣傾寫無遺，氣氛卻很濃濁，十足霸氣，一點也不含蓄。」王耀庭，〈從閩習到寫生──台灣水墨繪畫發展的一段審美認知〉，收在林吉峰編，《東方美學與現代美術研討會論文集》（台北：台北市立美術館，1992），頁124。

9　日籍畫家鄉原古統曾撰〈台灣的書畫〉一文，批評明清時期的台灣水墨畫家忽視島上的自然美景。參見蕭瓊瑞，《圖說台灣美術史II：渡台讚歌（荷西·明清篇）》（台北：藝術家，2005），頁56-64。

10　參見蕭瓊瑞，《懷鄉與認同：台灣方志八景圖研究》（台北：典藏藝術家，2006），頁50-91。

Within and Beyond the Shores:
*Lee Chun-Yi's Postcolonial Cultural Analysis of
Contemporary Ink Art*

《台郡八景之安平晚渡》
（摘自中央圖書館台灣分館藏乾隆 12 年刊
《重修台灣府志》）

在晚近的台灣藝壇上，擅長以海景入畫者大不乏人，如光復後自大陸遷
台的書畫家傅狷夫，就是廣受尊崇的箇中翹楚。傅狷夫勤於寫生觀察北部的
海岸實景，一改前人以線條勾勒畫水，參酌西方水彩渲染而另闢點漬新法，
窮形盡相地表現浪濤的各種水態。[11] 而以鄉土主義為訴求的水墨畫家中，
也有像李義弘及林永發等，善於把台灣海岸之美熔鑄筆端。近年來更有「台
灣海洋畫會」的成立，匯聚有志一同於此一題材的藝術家，他們相互切磋砥

11　參見羅振賢，〈傅狷夫山水創作之地域因素〉，收在林進忠編，《紀念傅狷夫教授——現
　　代書畫藝術學術研討會論文集》（台北縣：國立台灣藝術大學，2007），頁21-27。

傅狷夫
《海濱一角》 1988
水墨設色紙本
184×95cm

Within and Beyond the Shores:
*Lee Chun-Yi's Postcolonial Cultural Analysis of
Contemporary Ink Art*

礁畫藝,並與海外同道進行交流。[12] 這些台灣藝術家的海景畫作,在技法
風格上或有自成一家的特點,然而他們的創作多受傳統寫生觀念所拘囿,皆
不脫特定地理環境的實景描繪,即便有善用筆墨以呈現自然之美,或是借景
抒情以表達鄉土之愛,其作品本身可說普遍欠缺深刻的思想內涵及當代精
神。

三　本土水墨

　　筆者在構思有關台灣海岸的系列新作時,既欲承襲前輩海景畫家本土在
地性的藝術追求,更試圖在既有的創作風格與理念上,建構一種具有當代性
意義的文化自創。作為一個21世紀的台灣藝術家,對於自身以至家國天下

12 「台灣海洋畫會」成立於2015年,發起人為羅芳,理事長為程代勒,其會員泰半為水墨
　創作專長。見蘇妹編,《博海藝洋:台灣海洋畫會首展專輯》(台北:台灣海洋畫會,
　2016)。

李君毅
當代水墨藝術的後殖民文化思索

的重重難題困境，無疑必須進行深切的探討與省思，以富於人文主義的精神反映現實及觀照人世。因此筆者擬訂「此岸彼岸」的系列主題，通過後殖民主義的文化思索與想像，試圖運用象徵性圖像的隱喻方式，反映當下海峽兩岸的台陸雙方，以及太平洋兩岸的中美強權間，在風雲詭譎的對立矛盾與動盪衝突中，置身於台灣島上對此複雜情勢的所思所慮。[13]

　　然而牽涉到時事性議題的創作，在事過境遷後往往會失去原有的藝術感染力，因此未必能經得起嚴苛的時間考驗。傳統文藝領域的偉大作品，莫不是在時代背景的敘事表象下，揭示具有恆久價值攸關人性本質及生命存在的問題。筆者多年來經常使用佛教經文，構成作品中方格圖式的畫面背景，一

13　筆者自上世紀90年代即借鑒後殖民主義理論，試圖建立一套具有文化自主性的藝術理念，並以此作為個人創作的學理依據。根據相關的研究成果，筆者於台北市立美術館館刊《現代美術》上發表數篇學術論文。見李君毅，〈歷史偏見與霸權支配——對「中國」論述的思考〉，《現代美術》第73期（1997年8/9月）：27-31；〈從後殖民主義的觀點解析當代台灣美術〉，《現代美術》第76期（1998年2/3月）：46-50；〈後殖民情境與香港現代水墨畫〉，《現代美術》第82期（1999年2/3月）：30-36。

Within and Beyond the Shores:
*Lee Chun-Yi's Postcolonial Cultural Analysis of
Contemporary Ink Art*

方面是重新詮釋傳統繪畫文字與圖像的結合，另一方面則是從宗教性的角度
觀照生命並思考人生。在新一系列以台灣海岸為主題的創作中，筆者特意加
入了佛教的「彼岸」（*pāramitā*）觀念，藉此表達一種處於現實困境裡期盼
心靈上的慰撫及解脫。佛學經典《大智度論》云：「彼以生死為此岸，涅槃
為彼岸。」[14] 根據佛家思想的淨土觀，修大行可斷絕塵世煩惱並超脫生死
輪迴，最終取得正果而到達涅槃的「彼岸」境界。

　　佛教一直以來皆是台灣的最大宗教，當前盛行的漢傳佛教更是高度的世
俗化，本土各門派多以「佛法生活化」為宣教重點。入世的「人間佛教」理
念廣泛在台灣傳播，除了宣揚涅槃解脫彼岸的極樂淨土思想外，也鼓勵信眾
積極參與社會及關懷現實。[15] 宗教世俗化的社會現象也反映在台灣藝術創

14 龍樹菩薩，《大智度論》上冊，鳩摩羅什譯（台北：新文豐，1975），卷12，頁19。

15 印順法師所倡導的「人間佛教」理念，對台灣主要的佛教團體，如證嚴法師的慈濟功德
　會、星雲法師的佛光山，以及聖嚴法師的法鼓山，皆產生重要的影響。見丁仁傑，《當代
　漢人民眾宗教研究：論述、認同與社會再生產》（台北：聯經，2009），頁265-306。

此 岸 彼 岸

●● ‧ ●●

李君毅
當代水墨藝術的後殖民文化思索

作上，像水墨畫家李振明的作品，就善用佛祖菩薩等神明塑像，配置島上特
有動植物種的圖繪，組構設計而成繁中有序的畫面，流露出樸實真切的土地
生態眷注。正如李振明所重視的本土訴求，筆者融合台灣海景與佛教經文的
創作，也是通過富在地性特質的繪畫形式與內容，針對「此岸彼岸」的命題
進行後殖民主義的文化思索，以期探索一種兼具當代性及台灣文化主體性的
藝術追求。

李振明 《敬請祈待》 2015
水墨設色紙本 124×127cm

參　殖民文化下的彼岸想像

李君毅
當代水墨藝術的後殖民文化思索

一　東瀛彼岸

　　台灣美術在建構文化主體性的過程中，度過了困惑掙扎的漫長歲月，
至今仍無法擺脫殖民歷史的陰霾。近代殖民主義（colonialism）的出現，與
歐洲以自由經濟為主導的社會發展息息相關，隨著重商精神與科技文明的
崛起，開啟了歐洲白人向外擴張並掠奪資源及市場的海上強權，以軍事武力
統御其他亞非美洲地區的弱小國家民族。台灣也是在此一歷史背景下，曾一
度於17世紀淪為荷蘭與西班牙的殖民屬地。而到了日據時期的台灣，東方
新興的帝國主義（imperialism）不但施行政治壓迫與經濟支配，同時也用偷
天換日的文化殖民手段，使被殖民者逐漸喪失其民族歷史記憶及本土文化傳
統。雖然伴隨日本殖民統治而來的現代性（modernity），使台灣體驗到進
步的社會改造，但島民卻也開始陷入文化身分難以自主的泥淖中。陳芳明在
其文化評論中就指出：

Within and Beyond the Shores:
*Lee Chun-Yi's Postcolonial Cultural Analysis of
Contemporary Ink Art*

在統治台灣之際,使得被殖民的知識分子錯覺地以為現代性等同於日本性
（Japaneseness）。這種混淆與困惑,在一定程度上使很多知識分子發生
認同上的危機……許多台灣人,被現代化的假面所蒙蔽,並且選擇最便捷
的方式使自己升格成為日本人。[16]

回顧日據時期的台灣美術,在「皇民化」政策下成長的藝術家,像李梅
樹、李石樵、陳進及林玉山等,都是抱持著這種殖民思想的崇日心態,前仆
後繼地負笈東瀛,在理想的彼岸國度求藝取經。這批為台灣文化啟蒙揭開序
幕的藝術家,有的從日本間接吸收法國印象派以至野獸派的表現手法,有的
則是學習明治維新後出現的「日本畫」（Nihonga）,藉以發展所謂先進的
「現代」美術;可是他們的創作卻全然服膺於帝國主義的殖民思想,欠缺了

16 陳芳明,《殖民地摩登:現代性與台灣史觀》（台北:麥田出版,2004）,頁12。

李君毅
當代水墨藝術的後殖民文化思索

李梅樹
《淡水港》 約 1930
油彩畫布 65×80cm

作為知識分子對民族文化自覺應有的社會意識及批判精神。[17] 在日本殖民

政府專制統治的五十年間，台灣藝術家大多順應現實的情勢，通過參與官方

17 有關日據時期台灣美術創作與當時社會的互動狀況，參見廖新田，〈日據時期（1895-
　1945）臺灣美術發展中社會意識的探討〉，收在林明賢編《「島嶼風情」——日治時期臺
　灣美術之研究》（台中：國立台灣美術館，2008），頁34-53。

Within and Beyond the Shores:
*Lee Chun-Yi's Postcolonial Cultural Analysis of
Contemporary Ink Art*

主導的「台展」與「府展」，在政治權力及學術機制的共謀運作下，成功地取得藝壇的權威領導地位。正如其他地區的殖民歷史經驗所揭示，在追求現代文明社會進步發展的過程中，被殖民者往往不知不覺地枝附影從於宗主國文化的各種價值觀念。日據時期台灣藝術家的順民心態，讓他們成為了殖民者同化政策下的文化合謀，其創作自然難以彰顯具有主體性的文化身分。[18]

二　太平洋彼岸

　　1949年後遷台的國民黨政府，推行以中國文化傳統為宗的國家文藝政策，使本來在日據時期長期受到貶抑的水墨書畫創作，迅速於島上得到長足的發展。號稱「渡海三家」的張大千、溥心畬及黃君璧，就是把中原一脈相

18 除了楊啟東與陳植祺等少數人外，日據時期的台灣藝術家皆抱持著沉默妥協的態度，對於當時批判性的社會運動不聞不問。見楊孟哲，《日帝殖民下台灣近代美術之發展》（台北：五南圖書，2013），頁194-211。

李君毅
當代水墨藝術的後殖民文化思索

傳的水墨畫傳統，移植生根於台灣的藝術土壤上。不過從上世紀的50年代
開始，海峽兩岸的國共對峙以及國際上的冷戰局勢，促使以美國為首的西方
勢力不斷注入台灣，從而激發起島上一波風起雲湧的現代美術運動。當時引
領風騷的「五月畫會」與「東方畫會」，其會員莫不睥睨傳統水墨畫的守舊
落後，把西方的現代藝術奉為畫學圭臬；於是美歐的抽象繪畫成為他們革故
鼎新的有力武器，橫厲60年代的台灣藝壇。[19] 針對這種唯西方藝術是從的
好新慕洋之舉，雖然「五月畫會」的主將劉國松作出回歸中國傳統的反省，
而其後文學上的鄉土運動也提出關懷現實生活的呼籲，然而伴隨資本主義
（capitalism）商品文化洶湧而至的西方新潮，已銳不可擋地席捲整個台灣社
會。因此從70年代末以後，台灣的美術發展便在氾濫的西潮中隨洋波逐新
流。

19 針對台灣60年代抽象繪畫的批評論述，見林惺嶽，《台灣美術風雲四十年》（台北：自立
　晚報，1987），頁73-103；倪再沁，〈西方美術·台灣製造──台灣現代藝術的批判〉，
　《雄獅美術》第242 期（1991年4月）：114-133。

Within and Beyond the Shores:
*Lee Chun-Yi's Postcolonial Cultural Analysis of
Contemporary Ink Art*

　　以美國為代表的西方文化霸權（hegemony），其襲捲全球的現代藝術
狂瀾，對於戰後台灣美術發展而言，誠然具有正面的啟蒙催化作用；而島上
年輕藝術家附驥攀鴻於美歐文藝新潮，也確實曾為保守僵化的美術創作帶來
革新的動力。像莊喆、馮鍾睿、胡奇中及韓湘寧等「五月畫會」的成員，還
有接續一波又一波的藝壇後繼，他們的心靈深處莫不充滿著對太平洋彼岸的
美麗想像，因此想方設法遠渡重洋移居美國，在彼岸異邦追逐夢想的藝術
事業。[20] 這無疑反映了斯時台灣人的一種普遍心態——嚮往追求「美國世
紀」的「美國夢」。殊不知此乃西方延續其殖民奴役他國所編造出來的美好
假象，其實是文化與帝國主義的沆瀣一氣，造就美國成為主宰國際藝壇獨

20 二戰後的冷戰時期，美國政府利用中央情報局CIA（Central Intelligence Agency）無孔不
入的滲透方式，以達到帝國主義霸權的文化主導及宰制，其中如將紐約新興的抽象藝術家
塑造成世界性的成功樣板。相關的研究分析，見Frances Stonor Saunders, *The Cultural
Cold War: The CIA and the World of Arts and Letters* (New York: The New Press,
1999), 190-212.

李君毅
當代水墨藝術的後殖民文化思索

馮鍾睿　《風景》　1999
油彩畫布　78×98cm

Within and Beyond the Shores:
*Lee Chun-Yi's Postcolonial Cultural Analysis of
Contemporary Ink Art*

領時代潮流的藝術霸權。[21] 根據薩依德批判性的論點，在現今後殖民時代的台灣，美術創作者絕不可再對文化殖民化的問題掉以輕心，一味追求藝術的「當代性」與「國際化」而不擇手段地盲目「美」化作品。他們這種邯鄲學步的做法，以喪失自身的本源文化與民族意識為代價，意欲換取國際的承認，將令台灣的當代美術失其故行，無法建立自我身分的認同，最終淪為西方主流藝壇無足輕重的點綴物。

三　海峽彼岸

　　近數十年來的台灣美術發展，一直糾纏於民族主義（nationalism）與

21　文化論者河清就指出：「對於美國人，美國和『現代』、『當代』是同一的，美國即『現代』、『當代』……美國人始終懷有一種『宗教使命』，用美國價值觀教化全人類……美國人歷來都採用『世界主義』和『時代精神』的文化戰略，同時標舉『國際』和『當代』（或『現代』）。」河清，《藝術的陰謀：透視一種"當代藝術國際"》（桂林：廣西師範大學出版社，2005），頁140。

李君毅
當代水墨藝術的後殖民文化思索

本土主義（localism）的紛紜聚訟中；而在對立的政治意識形態挾制下，難以建構並彰顯獨立自持的文化主體性。後殖民主義的思想先驅法農（Frantz Fanon），就一再強調民族文化復興的重要性，藉以喚醒殖民地知識分子對文化自我重塑的覺悟，俾能進行反抗並謀求解除殖民霸權的壓迫宰制。[22] 台灣在光復後的戒嚴時期，國民黨政府通過「中華文化復興運動」等政策宣揚民族主義思想，曾有效地掃除日本殖民統治所遺留下來的文化餘毒。由於台灣當時在國際舞台上仍合法代表「中國」，這些國家政策本應是無可厚非，但是當權者主導的台灣主體文化重建，往往熟視無睹了本源文化中所積澱漫長而複雜的歷史記憶，加上親美政策下社會瀰漫的崇洋心態，在在困擾影響著島民文化主體性的認同。然而經過政黨輪替後民進黨推行的「本土化」政策，又用極端的政治意識形態來否定跟中原文化傳統的關聯，並藉

22 參見法農〈論民族文化〉（On National Culture）一文，Frantz Fanon, *The Wretched of the Earth*, Constance Farrington trans. (New York: Grove, 1963), 206-248.

Within and Beyond the Shores:
Lee Chun-Yi's Postcolonial Cultural Analysis of
Contemporary Ink Art

「白色恐怖」等歷史傷痕以深化族群的分化對立，更令台灣文化身分的重建陷入厝火積薪的處境。面對台灣社會這種泛政治化的現象，水墨藝術作為中國傳統文化的重要表徵，也因島上反抗「中國殖民主義」及「中國文化沙文主義」的訴求，遂在本地藝壇被逐漸邊緣化。[23]

彼岸大陸近年經濟實力的崛起，儼然成為新世紀的世界強權，而隨著經濟全球化的發展趨勢，中國龐大的市場規模與強勁的消費力，已導致國際政經權力秩序的重整。因應此一政治經濟情勢的轉變，台灣傳統產業已群起出走至海峽彼岸，島上的人才同時也被大量吸收離開。中國在藝術品國際交易市場上，更是展現出左右大局的實力，而當代水墨藝術晚近成為市場炙手可熱的新貴，也是依賴大陸的政經實力作為幕後推手。不少台灣藝術家面

23 無論是課綱的修訂，還是台北故宮的「台灣化」，無不顯示民進黨政權在文化議題上政治性的考量與操作。早在90年代陳水扁擔任台北市長時，台北市議會在民進黨議員的運作下，以預算審核權迫使台北市立美術館進行轉型，停止主辦「水墨雙年展」及其他水墨畫展，並限制典藏水墨類作品。

李君毅
當代水墨藝術的後殖民文化思索

于彭
《坐看天地不言》2013
油彩畫布 130×162cm

對島上「去中國化」的政治操作，卻以實際行動的「去中國」來表達其藝途
抉擇。他們面對誘人的中國市場，不禁心生對海峽彼岸的美好想像，其創作
為了爭取更好的經濟效益，或也樂於強調台灣本土在地性的特質，但本源文
化卻未必真正受到重視，可能只是被隨手拿來然後削足適履地塞入中原文化
體系內，以彰顯其中「他者性」（otherness）的賣點。[24] 這樣的情況就像日

24 文化評論者朱耀偉就提出警告：「這種以『異國』為名的消費主義無不將『他者』商品
化，而第三世界知識分子在這脈絡下也順理成章的變成了『他性機器』，以生產供第一世
界消費的『他性』為其職業。」朱耀偉，《當代西方批評論述的中國圖象》（台北：駱駝
出版社，1996），頁140。

Within and Beyond the Shores:
*Lee Chun-Yi's Postcolonial Cultural Analysis of
Contemporary Ink Art*

據時期的一些台灣畫家，利用濃厚顏色或「生蕃」等本土形象，編造出具有異族風味與鄉土情調的所謂「地域色彩」，意圖謀取日本殖民者的認許及青睞。[25]

　　從東瀛彼岸、太平洋彼岸到海峽彼岸，台灣就是在不停追求「理想彼岸」的過程中，逐漸自我迷失於立足的當下此岸。[26] 這種對彼岸理想國度的想像，無疑是根源於帝國主義霸權的文化殖民作用，使台灣始終無法擺脫自我貶抑矮化的心態，而一味追慕嚮往宗主彼岸所擁有的優越價值。對於台灣的美術創作而言，當務之急乃是如何在目前「全球化」（globalization）的浪潮中，摒除各式各樣文化殖民作用的蠱惑，站在本土立場上謀求文化

25　參見薛燕玲，《日治時期台灣美術的「地域色彩」》（台中：國立台灣美術館，2004），
　　頁16-40。

26　不少台灣後殖民主義論者認為，中國在文化上對台灣的收編，代表的是一種殖民主義的再
　　延伸。見陳芳明，《後殖民台灣：文學史論及其周邊》（台北：麥田出版，2002），頁12-
　　19。

李君毅
當代水墨藝術的後殖民文化思索

主體性的重新建構。[27] 後殖民主義理論家巴巴（Homi K. Bhabha）所強調的
「混雜性」（hybridity）概念，指出殖民地多元文化的交混雜糅，足以顛覆
殖民思想的權威性與優越性，故有助於實現文化意義的重建。[28] 台灣文化
本來就具有這種「混雜性」的特點，它是由各種異質性元素在歷史過程中融
合而成，當中包容了原住民、福佬、客家、外省、新住民等不同族群的歷史
傳統，也含納日本、美國與中原文化的成分及影響。

　　筆者堅信真正具有台灣文化主體性的藝術創作，絕非偏激地鼓吹狹隘
的本土主義，以仇外的心態去排斥對美日或中原文化的互動交流，而是必
須尊重不同文化元素的多元性與差異性，從而在現今晚期資本主義（late

27 法國社會學家布迪厄（Pierre Bourdieu）在《遏止野火》（*Contre-feux*）一書中指
　 出，「全球化」乃是以美國為主導的跨國金融資本與經濟勢力，通過宣揚新自由主義
　 （neoliberalism）的價值觀去削弱民族國家的政治經濟文化主權，藉此達到掠取控制各
　 國資源及財富的目的。見河清，《全球化與國家意識的衰微——附譯：布迪厄〈遏止野
　 火〉》（北京：中國人民大學出版社，2003），頁103-167。

28 參見Homi K. Bhabha, *The Location of Culture* (London: Routledge, 1994), 2-6, 112-
　 116.

Within and Beyond the Shores:
*Lee Chun-Yi's Postcolonial Cultural Analysis of
Contemporary Ink Art*

袁金塔 《守護》 2017
水墨鑄紙、綜合媒材、影像投影 650×400×250cm

capitalism）全球化的國際架構中確立自我身分的認同。台灣文化論者邱貴
芬就是採取這種包容性的文化論點，揭示在後殖民情境中混融的「台灣本
質」，乃是其被殖民經驗裡所有不同文化異質的全部總和。她歸結出台灣文

李君毅
當代水墨藝術的後殖民文化思索

化的主要特點：

> 如果台灣的歷史是一部被殖民史，台灣文化自古以來便呈「跨文化」的雜
> 燴特性，在不同的文化對立、妥協、再生的歷史過程中演進。一個「純」
> 鄉土、「純」台灣本土的文化、語言從來不曾存在過。[29]

台灣文化身分的「混雜性」特質，可說是晚期資本主義「跨文化融合」
（transculturation）下的普遍現象。[30] 所以在這個中西混雜的台灣文化空間
裡，文學寫作上的語言文字或藝術創作上的形式技巧，出現種種不中不西的

29 邱貴芬，〈「發現台灣」：建構台灣後殖民論述〉，收在邱貴芬編，《後殖民理論與文化
　　認同》（台北：麥田出版，2007），頁169-170。

30 根據後殖民主義的觀點，在「跨文化融合」的狀態下，不同的文化可以進行相會、衝撞及
　　調適，從而產生一種支配與臣服間極度不對稱的關係。見Bill Ashcroft, Gareth Griffiths
　　and Helen Tiffin eds., *Post-colonial Studies: The Key Concepts* (London: Routledge,
　　1998), 233-234.

Within and Beyond the Shores:
*Lee Chun-Yi's Postcolonial Cultural Analysis of
Contemporary Ink Art*

雜糅情況，也就順理成章地不以為怪。試看劉國松的水墨畫作品，其紛繁雜沓的表現手法，的確難以用中國傳統繪畫或西方現代藝術的既有標準來評斷。又如袁金塔的多媒材創作，其中便含納了中國傳統、西方現代、日本東瀛及台灣原民等混雜的文化特點。

肆 後殖民主義的水墨藝術

李君毅
當代水墨藝術的後殖民文化思索

一　當代水墨

　　筆者早年跟隨劉國松學習現代水墨畫，受其革新觀念的誘導啟發，創造出別具一格的繪畫風格；而經過了長期的創作實踐與學理研究，也逐步發展並確立個人的藝術理念。劉國松於上世紀的50、60年代，接受了當時西方現代主義（modernism）的洗禮，為中國水墨畫傳統創建一套革故鼎新的思想觀念。[31] 因此現代主義所標榜的顛覆傳統與形式至上等觀念，成為其抽象繪畫的理論依據，他也提出若合符節的藝術主張，包括「抽象意境的自由表現」、「革筆的命，革中鋒的命」及「先求異，再求好」等。[32]

31　現代主義藝術的主要特點，包括人本主義、進步論觀念、革新思想及藝術純粹性等。見河清，《現代與後現代——西方藝術文化小史》（香港：三聯書店，1994），頁31-248。

32　關於劉國松藝術所具有的現代主義精神，可參見筆者的相關論述。李君毅，〈一個東西南北人——劉國松繪畫的現代主義精神〉，收在李君毅編，《劉國松研究文選》（台北：國立歷史博物館，1996），頁211-216；李君毅，《宇宙心印——劉國松的藝術創作與思想》（香港：香港大學美術博物館，2009），頁15-33。

Within and Beyond the Shores:
*Lee Chun-Yi's Postcolonial Cultural Analysis of
Contemporary Ink Art*

不過筆者的藝術生發成形於截然不同的時空背景，故有別於劉國松所倡導的現代水墨畫，個人的創作更應歸屬於當代水墨藝術的範疇。所謂的「當代」水墨藝術，除了時間上約定俗成的界定外，更重要的是「當代性」（contemporarity）的呈現，即個體置身當下而面對、關注、思考並表現當前的客觀存在狀態。[33]

　　當代藝術趨向多媒材跨領域的表現方式，正是反映了當前資訊時代多元跨界的發展態勢，譬如學術上跨學科的整合研究已經成為當代顯學。面對時代的大勢所趨，當代水墨藝術也正朝著多媒材跨領域的方向前進，而此一發展現況各有正面及負面的利弊得失。從正面意義上看，對媒材的開放性使傳統水墨畫的既有標準規範不復存在，特別是筆墨成法被徹底顛覆瓦解，因此各種新的創作手法讓藝術家有更廣闊的發揮空間，從而使當代水墨藝術

33 針對藝術「當代」以及「當代性」的探討分析，見汪民安，〈什麼是當代？〉，收在韋天瑜編，《當代性的生成》（上海：上海人民美術出版社，2017），頁29-31。

李君毅
當代水墨藝術的後殖民文化思索

呈現百花齊放的多元化局面。正如2016年美國搖滾音樂家巴布・狄倫（Bob Dylan）獲頒諾貝爾文學獎，反映了當代學術界對文學創作洪範的揚棄，然而這種開放態度也同時招致各界的批評。[34] 觀乎當代水墨藝術多元包容的表象背後，相關的創作其實就像泥沙俱下般良莠不齊，因喪失對其進行判斷的標準與規範，故引發了廣泛的爭議。除了這些作品的優劣無從區分外，更嚴重的是真偽難辨的問題——所指涉的並非著作權，而是水墨文化身分的真偽。目前在國際藝壇當代水墨藝術的熱潮中，各地美術館與博物館競相主辦相關展覽，國際拍賣公司也設專題拍場及展售會，更有水墨主題的藝術博覽會於中港台三地舉行。在各種當代水墨藝術的展示場域中，充斥著大量魚目混珠的虛假作品，其內在欠缺水墨的藝術意蘊及美學價值，徒具「當代水

34 參見美國《紐約時報》相關報導。Ben Sisario, Alexandra Alter and Sewell Chan, "Bob Dylan Wins Nobel Prize, Redefining Boundaries of Literature," *The New York Times*, October 13, 2016. 取自https://www.nytimes.com/2016/10/14/arts/music/bob-dylan-nobel-prize-literature.html

Within and Beyond the Shores:
*Lee Chun-Yi's Postcolonial Cultural Analysis of
Contemporary Ink Art*

2019「水墨現場」藝術博覽會
於台北花博的展示會場

墨」的時髦文化標籤,卻只是趨附於當下這股炙手可熱的風潮,以便謀取學術或市場上的效益。

　　無論是對創作者、觀眾或評論家而言,釐清當代水墨藝術的文化身分與定位,乃是遏制匡正當前亂象的不二法門。由於西方當代藝術強勢文化的主導作用,看待此課題時多數人皆抱持「當代藝術之水墨」的觀點,即是以當代藝術作為主體或前提,將水墨創作統攝兼容其中。多年前藝評家陸蓉之就是以這種觀點來考察探討台灣當代水墨創作:

　　在如此多元發展導向的國際藝術洪流裡,中國水墨畫的傳統,只不過是一
　　股涓涓細流,一旦注入當代藝術波濤洶湧的氾洪之中,不但無法銜接承傳
　　綿延絕續,而且也影響不了大時代潮流之所趨……目前台灣的當代水墨畫

李君毅
當代水墨藝術的後殖民文化思索

　　　　正處在比較邊緣的位置，不論展覽的量與質，也都處於低迷的狀態。[35]

　　假如用當代藝術的觀念來審視水墨創作，因其根據的理論體系皆為美歐學術界所建構並主導，故理所當然地置西方藝術於中心地位而將水墨邊緣化。薩依德在《東方主義》（*Orientalism*）一書中，把傅科（Michel Foucault）有關權力與論述的關係轉移到東西方的問題上，利用大量的文獻資料論證「東方」不斷被西方霸權的歐洲中心主義（Euro-centrism）思想邊緣化成為「他者」（other）的歷史遭遇。[36] 至於薩依德其後出版的《文化與帝國主義》（*Culture and Imperialism*），則進一步剖析西方如何以文化帝國主義的方式，通過商品化的市場策略與學術研究的運作機制，延續其「文而化之」

35 陸蓉之，〈台灣當代水墨畫的邊緣位置〉，收在賴香伶編，《在傳統邊緣：拓展當代水墨藝術的視界》（台北：帝門藝術教育基金會，1998），頁13。

36 Edward W. Said, *Orientalism* (New York: Vintage Books, 1979), 1-13.

Within and Beyond the Shores:
Lee Chun-Yi's Postcolonial Cultural Analysis of
Contemporary Ink Art

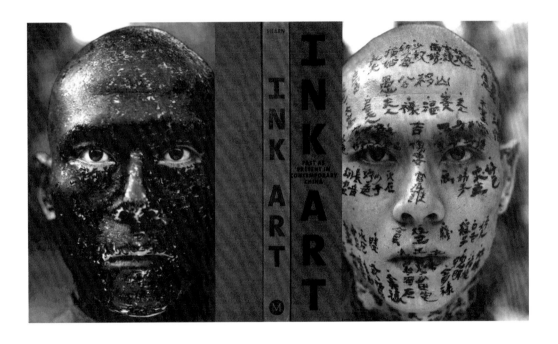

紐約大都會博物館水墨大展的圖錄封面與封底展示中國大陸藝術家
張洹的行為藝術作品《家譜》

李君毅
當代水墨藝術的後殖民文化思索

他者國族的殖民主義霸業。[37] 2014年紐約大都會博物館舉辦「水墨藝術：
借古說今中國當代藝術」的盛大展覽，就是運用同一套思維邏輯進行文化殖
民的操作，藉此確立以西方學術強權為主導的當代水墨藝術「遊戲規則」，
背後所隱藏的無疑是美歐在中國崛起的壓力下意圖延續其支配全球的文化霸
權。[38]

　　西方帝國主義文化霸權在當前全球化的時代，早已換上一套冠冕堂皇
的科學外衣，以客觀化的邏輯思維與系統化的研究方法建構其理論體系，有
效地隱藏了其中叫人深惡痛絕的殖民思想，而且搖身一變成為一種人類的共
通知識及普世價值。不少水墨藝術創作者與研究者正是不幸掉進此一思想陷

37　Edward W. Said, *Culture and Imperialism* (London: Vintage Books, 1994), 7-9.
38　美國博物館的專業屬性極為明確，如紐約有古根漢與現代藝術博物館專營現當代藝術，
　　大都會則為世界級綜合性博物館，館方破例主辦當代藝術展，其中必有特殊原因。綜觀
　　該展中35位中國藝術家的作品，佔極大比重的是西方藝術形式或多媒材跨領域的創作，
　　參見Maxwell Hearn, *Ink Art. Past As Present in Contemporary China* (New York:
　　Metropolitan Museum, 2014).

Within and Beyond the Shores:
*Lee Chun-Yi's Postcolonial Cultural Analysis of
Contemporary Ink Art*

阽，心悅誠服地把美歐文藝理論視如真理般的典律；在他們那些服膺於所謂
「國際」、「當代」標準規範的創作及論述中，當代水墨藝術實已淪為西方
殖民文化的餘波附庸。因此筆者本著後殖民主義的批評精神，堅定不移地採
取「水墨之當代藝術」的文化立場與策略，確切以水墨作為文化主體來思考
其當代性的藝術意義，以期擺脫西方帝國主義中心論的進步優越觀念。[39]

二　理論迷思

　　台灣藝評家高千惠針對當代水墨藝術的文化身分議題，也曾嘗試從水墨
傳統的文化歷史脈絡來發掘其中的當代性意義：

39　參見陳芳明，〈殖民地與崇洋媚外的根源──帝國中心論的觀察〉，《我的家園閱讀：當
　　代台灣人文精神》（台北：麥田出版，2017），頁80-102。

李君毅
當代水墨藝術的後殖民文化思索

面對以「當代性」為表，「歷史性」為骨，所支撐出「區域式當代藝術」
和「當代藝術本土觀點」，此文化脈絡立場的重建，已然近乎一種普遍性
的後殖民文化論述，有排他性，也有重建新的中心論，或延續文化脈絡等
強調。[40]

高千惠同時以敏銳的藝術觸覺，將紛紜雜沓的當代水墨創作以及相關論述，
進行現象的分析與歸納，提出不同的文化藝術類型。[41] 她也基於台灣特殊
的人文歷史背景，參照中國漢代「淮南鴻烈」思想，把中原與台灣水墨的不
同特性界定為「淮南思維形而上」及「淮南思維形而下」兩種類型。[42] 雖

40　高千惠，〈傳統vs當代：當代水墨藝術的文化視域和論述角度〉，《當代亞洲藝術專題研
　　究》（台北：典藏藝術家庭，2013），頁293。

41　高千惠將當代水墨藝術創作分為主觀浪漫的「淮南思維」型與客觀現實的「王充思想」
　　型，也把相關論述區分為「文化復興論」、「媒界保存論」、「跨域折衷論」及「存在主
　　義論」四類型。見同上註，頁294-312。

42　高千惠，〈水墨vs本土：台灣藝術論述的水土之爭〉，《當代亞洲藝術專題研究》，頁
　　315-327。

Within and Beyond the Shores:
Lee Chun-Yi's Postcolonial Cultural Analysis of
Contemporary Ink Art

中國大陸藝術家的水墨裝置作品，
攝於北京山水美術館 2016 年
「山水社會：測繪未來」展覽

然高千惠的分類方法，有助於疏理當代水墨藝術的混亂狀態，然而她的論述並未能就創作上的優劣真偽，揭示任何具學理性的因應與解決之道，更枉論提供一套客觀判斷的標準或依據。

　　誠然當代水墨藝術所面對的理論難題，也同樣出現在美歐現當代藝術發展的歷史進程中。當西方的藝術家顛覆其傳統價值規範後，他們也曾帶給世人疑惑與不解，但通過評論家或文化論者的不懈努力，把紛綸的藝術創作以及相關現象進行學理分析與建構，再經歷時間的裁革汰除，真正優秀的作品終被歷史保留下來，賦予它應有的價值及意義。當代水墨藝術一直處於學理難產的發展階段，無怪乎大陸策展人高名潞坦承「中國當代水墨的危機是缺乏方法論」，因此他於2004年策劃「深圳水墨雙年展」時說：

李君毅
當代水墨藝術的後殖民文化思索

> 鑒於目前當代水墨的整體「沒辦法」的困惑狀況⋯⋯我不打算展示某一
> 「成熟」了的水墨流派或風格，也不想將它作為一種對過去十年或者二十
> 年的水墨成果的檢驗。相反，只是將它作為一種開放空間，讓關於水墨觀
> 念的不同聲音聚合在一起。它是一個「大雜燴」。[43]

這種犬儒態度其實無助於當代水墨藝術的正向發展，反而助長了所謂「大雜
燴」式的創作及展示，終歸將好的壞的、真的假的在現實妥協中一併常態化
及合理化。

　　細看近代以來西方美術史的發展，當可察覺每每在關鍵時刻，總有代
不世出的評論家能隻手翻天改寫歷史，像英國維多利亞時代就出現羅斯金
（John Ruskin）這樣的人物。上世紀中葉的美國紐約，藝壇上也有格林伯

[43] 高名潞，〈中國當代水墨的危機是缺乏方法論〉，《另類方法另類現代：中國當代藝術中的本土文化因素及其現代性轉化》（上海：上海書畫，2006），頁43。

Within and Beyond the Shores:
*Lee Chun-Yi's Postcolonial Cultural Analysis of
Contemporary Ink Art*

格（Clement Greenberg）橫空出世，其藝評論點變成了西方現代主義的金科
玉律，也將波洛克（Jackson Pollock）、德庫寧（Willem de Kooning）等捧為
巨星；他因此被視為抽象表現主義（abstract expressionism）的代言人，甚至
是紐約取代巴黎晉升世界藝術首府的關鍵者。[44] 反觀當前整個大中華藝術
圈，卻無法出現如格林伯格般的評論家，持守學術道德的高度而把政治金
錢利益或人情世故置諸度外，提出具有社會公信力並能向歷史負責任的論
述。[45] 雖然藝術評論不可能完全客觀超然，但西方數百年來堅守的學術倫
理堡壘，仍有效地確保相關論述不致流為功利化及世故化的文字工具。由於

44 有關格林伯格對美國以至西方美術史的重大貢獻與影響，參見Serge Guilbaut, *How New
York Stole the Idea of Modern Art: Abstract Expressionism, Freedom, and the Cold
War*, Arthur Goldhammer trans. (Chicago: The University of Chicago Press, 1983),
168-188.

45 台灣藝評家倪再沁曾直言：「台灣是個講人情的社會，要批評只能做整體廣泛的批評，不
能針對個人，尤以美術界的批評往往牽涉到『市場價值』，在不擋人財路的原則下常是動
輒得咎，我們的美術家只需要捧場文章而不歡迎批評。」倪再沁，〈藝評難為：期待美術
評論的藍波〉，收在葉玉靜編，《台灣美術中的台灣意識：前九〇年代「台灣美術」論戰
選集》（台北：雄獅美術，1994），頁97。

李君毅
當代水墨藝術的後殖民文化思索

文藝評論並不像自然科學領域的理論那般,可以通過實驗做客觀的檢核驗
證,因此評論者心中的那一把學術道德良知的戒尺就顯得格外重要。然而環
顧當前大中華藝術圈或台灣水墨藝壇,仍然充斥著以政治金錢利益與人情利
害為主導的論述,真正具有知識分子道德勇氣及獨立批判精神的評論似乎仍
遙不可及。

三　若烹小鮮

老子《道德經》有「治大國,若烹小鮮」的說法,以生動的比喻探討古
人治國之道。[46] 面對混亂複雜的當代水墨創作,在論述不清、學理不彰的
狀況下,筆者貿然穿鑿附會,提出所謂「治水墨,若烹小鮮」的看法。當代

[46] 陳鼓應註釋,《老子今註今譯及評介》(三次修訂版,台北:臺灣商務印書館,2000),
頁267-269。

Within and Beyond the Shores:
Lee Chun-Yi's Postcolonial Cultural Analysis of
Contemporary Ink Art

水墨藝術最大的爭議之處，乃是在其邁向多媒材跨領域的發展過程中，原有的傳統標準與規範已成明日黃花，因此造成優劣真偽難以品評判斷的困窘。如前所述，筆者一再強調「水墨之當代藝術」的文化立場與策略，因此堅持以「水墨」作為思考主體以及批評論斷的重點。傳統文人水墨一直推崇「自然」的美學價值，然而到了21世紀的當下，如何因應時代的轉變而準確地把握「水墨」的當代文化特質，成為了不可迴避的當務之急。[47] 若要對繁蕪的當代水墨創作進行判斷，無疑將牽涉到工具技巧、媒材形式、展示手法，以至於更為深層的文化歷史、審美哲學等錯綜糾纏的諸多要素。

假如簡化一點來看，賞析品評紛紛籍籍的當代水墨藝術，其實就像品嚐一道中國菜式，能嚐出它是優質與道地的「中國」口味，或許只是憑著一種感覺，而無法通過理性科學的分析或語言文字的表述。誠然要準確判斷真正

47 傳統文人水墨以自然為上的美學觀點，肇始於王維「夫畫道之中，水墨為上：肇自然之性，成造化之功」。王維，《畫學秘訣》，收在于安瀾編，《畫論叢刊》上卷（北京：人民美術出版社，1960），頁4。

李君毅
當代水墨藝術的後殖民文化思索

王天德 《水墨菜單》 1996-98
宣紙、墨、毛筆、民國椅、民國詩集
200×155×250cm

好的對的「中國」味道，還是必須具備正確的中國飲食文化知識、訓練及修養，甚至需要長時間耳濡目染的傳統文化薰陶。這跟品酒有異曲同工之處，箇中的學問其實極為奧妙精深。面對多元創新的當代水墨創作，往往猶如人在此山霧裡賞花，很難看清楚講明白其中「水墨口味」的好壞真假。不過正如品味食物一般，要對當代水墨藝術進行評斷，除了稟賦的敏銳感與識別力外，還要長期的陶冶薰染以及大量的觀察研究，加上求好求真的嚴謹態度，如此方能掌握水墨明辨之道。

　　今日要烹調一道中國菜式，經常會使用非原生的食材佐料（包括外來輸入、品種改良與基因改造等）、非傳統的烹煮器材或外國式的餐具擺設等，其實這些改變統統不成問題，反而可以增添多元及當代風味；至於關鍵所在之處，乃是烹飪者如何憑藉中國飲食文化的觀念與手法，整合性地通盤考慮

Within and Beyond the Shores:
*Lee Chun-Yi's Postcolonial Cultural Analysis of
Contemporary Ink Art*

食材的選擇搭配,以及處理調味、煮法和火候諸要素,從而賦予菜式優質與道地的「中國」味道。由是觀乎當代水墨藝術,影響其「水墨口味」的優劣真偽,絕非取決於創作的工具材料與操作技巧,或是作品的主題內容及展示手法;事實上至關重要的,應是創作者能否通過中華文化傳統的沉浸涵泳,據此而將各種不同的藝術要素融會貫通,最終得以在心手合一的創作過程中完成真正具有「水墨」特質的優秀作品。

　　中華民族源遠流長而引以為傲的飲食文化,在大中華地區主要城市裡的中國菜餐廳,現在卻普遍仰賴西方人訂定的所謂《米其林指南》(*Le Guide Michelin*)來作等級區分。[48] 中國菜式的龐雜以及飲食傳統的博大,又豈是那些作為米其林主要評審的西方美食家所能窺其堂奧。然而此一不合常理的現象卻已司空見慣,就如同紐約大都會博物館主辦的水墨藝術大展,完全是

48 《米其林指南》乃是法國輪胎製造商米其林公司所出版的美食及旅遊指南書籍,其中針對餐廳三等別的星級制度,成為世界餐飲業的評鑑權威。參見洛特曼,《米其林人:駕馭帝國》,李瀟驍、周堯譯(北京:中國友誼出版公司,2015),頁212-223。

李君毅
當代水墨藝術的後殖民文化思索

根據西方人的標準與口味而規劃施行,當然呈現出來的是所謂「美式中菜」那樣的水墨創作。不過大都會博物館擁有學術界的崇高地位,故該展覽已經寫下不可磨滅的一頁歷史,為當代水墨創作及研究定下了基調,產生極為深遠而難以扭轉的影響。即便後續於大中華地區舉辦的水墨專題展覽,也無不依循同樣的「遊戲規則」來進行操作,以求與「國際」及「當代」接軌,且與「權威」並駕齊驅。在這種帝國主義霸權的文化殖民作用下,自身民族文化的發言權似乎已拱手讓與美歐洋人,致使「水墨」的文化身分從此陷入嚴重失落的困境。

2015年美國有一部名為《尋找左宗棠》(*The Search for General Tso*)的紀錄影片公開放映並發行影碟,片中針對近數十年在北美廣受歡迎的中國菜式「左宗棠雞」(General Tso's Chicken),追蹤調查其發源地及創造者。[49]

49 Jennifer 8. Lee & Amanda Murray (Producers), Ian Cheney (Director), *The Search for General Tso*(台灣發行,新北:天馬行空數位,2015)。

Within and Beyond the Shores:
*Lee Chun-Yi's Postcolonial Cultural Analysis of
Contemporary Ink Art*

其中最引人思索的地方在於，此美食原
為湘菜名廚彭長貴半個多世紀前在台灣
創製，然而如今風行於北美的則是完全
美國化偏甜少辣的口味，跟台北彭氏主
持的餐廳菜式大相徑庭。[50] 目前當代水
墨藝術的熱潮在西方世界仍方興未艾，
這股風尚未來持續發展下去，最終可能
淪為「左宗棠水墨」那樣變調走味的乖
謬結局。

紀錄影片《尋找左宗棠》電影海報

　　上世紀的50年代彭長貴在台灣發明新式湘菜「左宗棠雞」，其後此一
菜餚竟能風靡北美各地，成為眾所周知的中國美食；當時台灣藝壇也有劉國

50　彭長貴於1952年創製烹調雞餚的新式湘菜，特以晚清湖南名將左宗棠命名之。他開設並主
　　持的彭園湘菜餐廳雖一直提供此一菜式，但在台灣的知名度與受歡迎度，跟美國化的「左
　　宗棠雞」在北美的流行程度有著天壤之別。

李君毅
當代水墨藝術的後殖民文化思索

松顯露頭角，他所開展的現代水墨畫創作，60年代後也同樣在美國大受歡迎。[51] 由於二戰後中國大陸長時期的封閉落後，台灣以及香港等海外地區的水墨藝術家，一直到80年代末仍是引領水墨革新潮流的主導力量。時至今日的台灣水墨發展，其實早已建立有別於中國大陸的地方性風格特點。正如台灣地區的飲食文化，形成「台菜料理」的地方菜系，除了跟中國南方的閩南菜、福州菜、潮州菜、客家菜及廣府菜有著深厚淵源外，同時包容了日本以至美歐、東南亞等國料理，從而呈現出多元渾融的風味。這無疑反映了台灣「混雜性」的文化特質，台灣當代水墨創作也存在著同樣的雜糅現象，各種異質元素在水墨傳統的大熔爐中，經過不斷的錘煉而熔鑄成新的藝術形態。

51 劉國松於1966年得到洛克菲勒三世基金會（The JDR 3rd Fund）的獎助赴美遊學，當他在美國各地旅遊期間，仍不停創作以應付各地美術館與畫廊的展覽需求；他又跟紐約知名的諾得勒斯畫廊（Lee Nordness Galleries）簽約成為代理畫家，而在該畫廊的個展更得到《紐約時報》重要藝評家甘乃德（John Canaday）撰文稱頌。見林木，《劉國松的中國現代畫之路》（成都：四川美術出版社，2007），頁158-180。

不過筆者在審視台灣當代水墨藝術的現況時，仍謹記後殖民主義論者巴巴的警告。他指出第三世界國家「混雜性」的文化身分，假如無法質疑支配性論述的等級制度與權威地位，那就只有繼續扮演帝國主義中心神話下「他者性」的次等文化角色。[52] 近年出現於美國的所謂「融合料理」（fusion cuisine），標榜不同國家地域飲食文化特色的結合，在全球化的時代浪潮中應運而起，成為當時得令的飲食風尚。然而「融合料理」表面上兼容並蓄的多元風味，歸根究底還是以美歐洋人口味為本位出發，「他者」地區的飲食文化其實並非得到平等的對待與尊重，其中隱藏著西方強權主導下的商業策略及行銷手段，依然是帝國主義殖民文化的一種變奏。

52 Homi K. Bhabha, *The Location of Culture*, 112-114.

伍　個人的創作形式與技法

李君毅
當代水墨藝術的後殖民文化思索

一　軟木鈐印

　　筆者早年跟隨劉國松習畫，受其「革筆的命」、「先求異，再求好」、「為藝如摩天大樓」等創新觀念的誘發，逐步建構起自成一格的水墨藝術特點。[53] 面對當代藝術多媒材跨領域的國際發展趨勢，個人的創作並未因此隨風起舞，而是以後殖民主義的思想立場，堅持水墨藝術自主性的文化身分定位。在媒材的選擇與運用上，筆者保留了中國傳統繪畫的紙墨，同時加入一些新的工具材料，如以軟木印具置換毛筆，或以西方的水彩及壓克力取代國畫顏料。至於形式與技巧方面，則蒙受傳統印章及拓本藝術的啟迪，發展出鈐印拓碑法以及相對應的方格圖式。筆者的創作主要以攝影圖檔為畫面圖像的參考資料，通過軟木印具在紙上的重複壓印，呈現出縝密寫實

53 劉國松藝術理念所具有現代主義的創新精神，見筆者的相關研究。李君毅，《宇宙心印──劉國松的藝術創作與思想》（香港：香港大學美術博物館，2009），頁8-43。

Within and Beyond the Shores:
*Lee Chun-Yi's Postcolonial Cultural Analysis of
Contemporary Ink Art*

筆者作畫用的軟木印章及墨盒

的視覺效果。此一富於理性的嚴謹創作方式，跟傳統國畫所講求的筆墨觀念
迥然相異；同時在操作過程中一絲不苟的絕對控制，也有別於一般新派水墨
藝術家所採用的隨機性技巧，其實隱含一種對機械複製時代量產化文明的反
諷。

　　印章是中國傳統繪畫的一個重要成分，構成所謂「詩書畫印」的獨特體
系。筆者自印學印藝得到創作靈感，在偶然的情況下試用紅酒的軟木瓶塞來
蘸墨壓印，發現可以做出極為豐富多變的肌理效果，因此選用機械生產的合
成軟木片，將之切割成小方塊形狀後，黏貼於木質印材上而成繪圖工具。筆
者通過軟木印具反覆蘸墨壓印，取代傳統繪畫運筆用墨的技法，在操作上跟
鈐印的方式雷同，只是以軟木代印以墨為泥。由於筆者作品具有網狀方格的

李君毅
當代水墨藝術的後殖民文化思索

圖式結構，格內常用文字或圖案來組織成畫面的背景，如果要配上規律重複的字與圖時，則會在軟木印具上像印章般進行相關的鎸刻，然後壓印時便會如蓋章般呈現出文字圖案的印跡。

　　作為一種價廉的天然環保物料，軟木的用途相當廣泛，特別是在葡萄牙與西班牙等盛產國家，運用的範圍從日常用品、傢俱建築、醫療運動器材，到高端科技如太空船隔熱設備等，可說五花八門不一而足。[54] 中國也有所謂「軟木畫」的製作，乃20世紀初受到德國軟木藝品的啟發，而在福建等地發展出來的一種工藝產物。對於筆者的創作而言，軟木這種材質的軟硬度與吸水性，乃介乎毛筆及印章之間；它不像金石那類印材不易吸水，而是能讓墨汁滲入鬆軟的木質中，故鈐蓋時可藉反覆施為以產生濃淡深淺的墨色層次。筆者以類似僧侶苦行修煉般，運用軟木印具規律重複地層層疊印，並且

54 軟木乃取自栓皮櫟樹（Quercus suber）的樹皮，有關軟木從傳統到當代在生產與應用上的各個層面，參見Amorim ed., *The Cork Book* (Milan: Studio FM Milano, 2018).

Within and Beyond the Shores:
Lee Chun-Yi's Postcolonial Cultural Analysis of
Contemporary Ink Art

不斷改變施壓的力度與方向，還要謹慎控制墨的濃度及濕度，從而經營出各種不同的寫實圖像。如此以印具將墨層疊壓印的操作過程，近似於素描的作畫方式與視覺效果，同時軟木鈐印產生猶如版畫的質感風格，在在賦予個人水墨創作另一種多媒材跨領域的意味。

二　碑拓圖式

筆者開創鈐印拓碑的技法，既得益於傳統的印學印藝，同時也深受中國拓本藝術的影響。拓本的歷史由來久遠，據載秦漢之時已有「刻石為碑，蠟墨為字」，就是以紙覆於石上椎搨文字的做法。[55] 由於軟木表面帶有豐富的肌理紋路，在蘸墨壓印的過程中可以做出類似碑石拓本的效果，故筆者特意仿效漢魏碑碣的形制，尤其是上刻格線與文字者，藉以呈現一種規整莊

55 參見呂榮芳，《中國傳統拓印技術》（香港：香港博物館，1986），頁8-18。

李君毅
當代水墨藝術的後殖民文化思索

高雄鼓山區壽山公園二二八和平紀念碑
（屠國威設計，陳芳明撰文）

嚴的方格圖式。豎立碑石的做法古今中外皆有，而中國的碑碣文化特別深厚
博大，除了習見的墓誌銘外，石上的刻文所昭示世人的訊息資料，包含人文
藝術、歷史地理、天文科學、政治宗教等，猶如一本揭載數千年中華文明的
石刻百科全書。[56] 台灣現存有大量碑碣，包括明清以來分布各地者不下數
千，而且立碑樹碣、書刻銘記的風尚經久不衰，如為追悼二二八事件而廣立
島上各地的紀念碑。[57] 筆者深信這種碑碣形制的方格圖式，兼具民族傳統
與在地文化的特點，可以賦予個人創作豐厚的人文底蘊。

56 碑碣所涵攝包羅萬象的內容，可參見金其楨，《中國碑文化》（重慶：重慶出版社，
　2002），頁817-1404。
57 根據田野調查研究，台灣現存的碑碣，包括明清日據時期兩千多，近代以來四千多。相關
　的研究分析，見曾國棟，《台灣的碑碣》（新北：遠足文化，2003），頁38-203。

Within and Beyond the Shores:
*Lee Chun-Yi's Postcolonial Cultural Analysis of
Contemporary Ink Art*

刻上長篇詩文或經文的厚紙板

　　「此岸彼岸」系列創作的畫面背景，由於採用佛教經文或當代新詩等較長篇幅的文字，為了避免在印具的軟木片上逐一鐫字再反覆壓印的耗時工序，筆者轉而先把長文排列並陰刻於厚紙板上，然後以捶搨碑石的方式先把畫紙覆蓋刻板，再用軟木印具替代拓包來蘸墨進行模拓。傳統碑碣拓本有數種不同的製作方法，筆者的軟木拓印技巧與效果，則是兼取「烏金拓」、「蟬翼拓」兩者的特點，在墨色表現上追求濃重及淡雅間豐富精微的層次變化。[58] 傳統拓本因著眼於文字圖像的轉拓，為求明確清晰的墨跡效果，故

58 有關「烏金拓」、「蟬翼拓」以及其他拓本製作方法，見李一、齊開義，《拓片拓本製作技法》（北京：北京工藝美術出版社，1998），頁15-24。

李君毅
當代水墨藝術的後殖民文化思索

陶冷月 《冷香月夜》 1924 設色絹本 41×101.5cm
（摘自石守謙，《山鳴谷應：中國山水畫和觀眾的歷史》）

上墨時必須保持均勻一致。但筆者的創作則根據描繪的對象，以不同的力度
與方向重複操作軟木印具，並且細心嚴謹地調控墨的濃淡乾濕，如此畫面才
能在顯現文字背景的過程中，逐步拓印出墨調層次豐富的精確寫實圖像。

三　攝影粉本

筆者藝術創作的操作方式，慣長借助攝影照片為原始圖像來源，利用電

Within and Beyond the Shores:
*Lee Chun-Yi's Postcolonial Cultural Analysis of
Contemporary Ink Art*

腦修圖軟體photoshop作後製的影像修飾處理，把不同圖片中最為精彩的部分進行切割，再重組合成更有藝術性而結構完整的圖檔，最後據此作為後續創作的參考。根據美術史學者石守謙的研究分析，早在20世紀初的中國畫壇，即有蔡守、陶冷月、林紓等畫家開風氣之先，運用攝影圖片的影像資料作為其山水創作的粉本，完成具有景框與光影效果且富真實感的新穎作品，為當時的國畫發展另闢蹊徑。[59] 隨著科技的進步與時代的變遷，當代人通過資訊媒體所觀看到的視覺影像，大大超乎前人所能想像，遠至外太空的黑洞，小至化學元素的原子，把人類的視覺經驗帶向未可預知的境界。這種日新其新的影像資訊發展，無疑帶給藝術創作極大的挑戰性與可能性。當年劉國松面對人類的登月創舉，也是通過電視與報刊等傳播媒體，得到遠自太空遙望地球的影像資料，因此無需乘坐太空飛船去身歷其境，就能通過創意發

59 石守謙，《山鳴谷應：中國山水畫和觀眾的歷史》（台北：石頭出版社，2017），頁350-359。

李君毅
當代水墨藝術的後殖民文化思索

韓湘寧　《小天際線》　1977
壓克力畫布　76×112cm

想而完成浩瀚壯偉的「太空畫」系列作品。

　　筆者一方面遠承陶冷月等先輩畫家的革新嘗試，同時也蒙受西方照相寫實主義（photorealism）藝術家如克羅斯（Chuck Close）、韓湘寧的啟發，意圖借助攝影照相與電腦修圖的手法，以台灣獨特的海岸風景圖片為畫本，強調一種帶有本土在地性及當代性意義的藝術創作。上世紀中期以後台灣水墨畫的發展，長期受到寫生觀念的影響，講求實景描繪的創作手法，造就了70年代「鄉土寫實」風格的興起。[60] 當時台灣藝壇對這種寫生畫法的重

60　關於上世紀40至80年代台灣水墨畫在寫生創作上的發展，見楊宗坤，《台灣光復後四十年
　　國畫寫生之研究》（台北：台北市立美術館，1995），頁86-141。

Within and Beyond the Shores:
*Lee Chun-Yi's Postcolonial Cultural Analysis of
Contemporary Ink Art*

視，誠然有助於本土主體意識的建構，然而大部分的創作者似乎只求滿足於
表面技法上的寫實能力，往往忽略了對深層內在性文化意義的追求，更無法
回應當時世界性的藝術潮流，因此反而造成創作觀念的限制及表現手法的拘
束。當代水墨藝術正邁向多媒材跨領域的發展趨勢，對於龐雜的影像資訊的
吸收轉化，筆者在攝影照相與電腦修圖的基礎上，將繼續研究並嘗試創新技
術的開發應用。

陸　「此岸彼岸」系列作品

李君毅
當代水墨藝術的後殖民文化思索

一　生命思考

　　筆者於2016年開展「此岸彼岸」的系列創作，當時參考了劉國松《香
江歲月》的卷子形制，經過半年多的時間繪製完成《波羅岸長卷》。該畫作
利用傳統中國手卷從右至左舒卷展閱的方式，如攝錄機的錄像手法展現台灣

Within and Beyond the Shores:
Lee Chun-Yi's Postcolonial Cultural Analysis of
Contemporary Ink Art

李君毅 《波羅岸長卷》 2016
水墨紙本 54.5×851cm

海景風光，藉以重新詮釋傳統繪畫所謂「臥遊山水」的意念。[61] 整個創作
具有一種時空流轉的概念，因此除了實體的畫卷作品外，也仿照閱覽長卷的

[61] 南朝宗炳有「澄懷觀道，臥以游之」的記載，他跟倪瓚、沈周等後世文人畫家的「臥遊」
觀念，見筆者的相關論述。Chun-yi Lee, "The Immortal Brush: Daoism and the Art of
Shen Zhou (1427-1509)." (PhD dissertation, Arizona State University, 2009), 159-166.

李君毅
當代水墨藝術的後殖民文化思索

視覺經驗，製作成錄像短片以螢幕播放動態的畫中映像。《波羅岸長卷》開
首為廣闊舒坦、無風無浪的平靜大海，接續出現漣漪微波輕泛海面，然後風
浪漸起於礁石暗湧間，再有巨浪翻滾映照嶙峋岸石，經過了復趨平緩的近岸
而到霞光斜鋪的淺灘為終結。全幅畫作借用佛教的「彼岸」觀念來比喻人的
一生，從無憂無慮的孩提歲月，到活潑好動的童年光景，再經過年少輕狂的
青春年華，進入激勵奮發的壯年時期，以至繁華漸退的中年階段，慢慢邁向
衰寂的垂老人生，最後到達終極盼望的彼岸。

Within and Beyond the Shores:
*Lee Chun-Yi's Postcolonial Cultural Analysis of
Contemporary Ink Art*

李君毅 《心岸長卷》 2018-2019
水墨紙本 54.5×935cm

　　《波羅岸長卷》中筆者運用了心經的經文作為海景圖像的背景文字，以
反覆誦念的概念重複經文九次而構成橫幅長條的畫面，以此增強作品的宗教
性意涵。心經梵名音譯為「般若波羅蜜多」（*Prajñāpāramitā*），意指憑著
般若智慧到達解脫彼岸。[62] 就是說人生猶如無邊苦海，惟有修悟佛法親證

62 《大智度論》曰：「波羅，此言彼岸。蜜，此言到……若能直進不退，成辦佛道，名到彼
　　岸。」《大智度論》上冊，卷12，頁18。

李君毅
當代水墨藝術的後殖民文化思索

李君毅 《心岸自在》 2018
水墨紙本 55×89cm

大智慧，方能最終解脫生死輪迴，到達不生不滅的涅槃解脫彼岸。《波羅岸
長卷》乃是運用此一佛教「彼岸」觀念完成的首件作品，而筆者在此基礎上
近期又創作另一題為《心岸長卷》的畫作，除了以海與岸、水與石的不同狀
態作為現世人生的比喻外，還加入了日夜朝暮與陰晴明晦的時空變化，以表
現人世間的生滅變異及虛幻無常。至於海景圖像於畫面上的配置處理，前者

Within and Beyond the Shores:
*Lee Chun-Yi's Postcolonial Cultural Analysis of
Contemporary Ink Art*

李君毅 《心浪》 2018
水墨設色紙本 34.5×108.5cm

較著重表現浪海與岸石間剛柔動靜的強烈對比，但在近作中則轉為強調水與
石的動態呼應，以呈現更強烈鮮明的律動節奏及和諧流暢。

筆者於2018年先後完成的《心岸自在》與《心浪》，是同樣以心經文
字作為圖像背景的兩件台灣海岸作品。兩者分別取材自東海岸及東北角的
不同景點，故呈現殊異的海岸地景及岩石構造；而《心浪》一作為了表現
老梅地區著名的綠石槽，也特別以設色手法來顯示海藻附石生長的情狀。
除了兩張畫作純墨與加彩的差異，以及各有不同的岸石造形外，筆者更嘗試
利用水的動靜，來探討並表達生命歷程與人性心境的不同階段及狀態。至於

李君毅
當代水墨藝術的後殖民文化思索

李君毅 《金剛岸》 2019
水墨設色紙本 47×154cm

2019年的近作《金剛岸》，則是擷取《金剛般若波羅蜜經》（*Vajracchedikā Prajñāpāramitā Sūtra*）中的一段經文來經營畫面。此作取材自台灣北部富貴角的風稜石海岸，當地岸邊鋪滿火山岩構造的岸石，經歷長年風化而顯露出崢嶸稜角，筆者藉此呼應經文題旨所示，即般若如金剛摧毀一切戲論妄執，比喻一種莊敬自強、堅毅剛正的人生態度。[63]

63 印順法師解釋《金剛般若波羅蜜經》的經題曰：「羅什下的傳說：金剛比喻般若。般若能破壞一切戲論妄執，不為妄執所壞；它的堅、明、利，如金剛一樣。」釋印順，《般若經講記》（北京：中華書局，2010），頁11。

Within and Beyond the Shores:
*Lee Chun-Yi's Postcolonial Cultural Analysis of
Contemporary Ink Art*

二　身分認同

　　筆者特殊的成長背景以及流徙各地的人生經歷，使個人對民族、國家、社會與文化產生認同上的困惑疑慮，並且造成內心一種「離散」（diaspora）及「放逐」（exile）的意識。[64] 誠如一生去國漂泊的薩依德所言：

> 放逐乃是最為悲慘的命運之一……不但是指長年遠離家園故地而茫然游蕩，並且是處於一種被永久遺棄的狀態，讓人毫無歸屬感，跟周遭扞格不入，對過往無法釋懷，又對當下及未來憤恨不平。[65]

64 「離散」（diaspora）與「放逐」（exile）兩詞雖同指離開故國家園的狀態，但後殖民主義論者在使用上有不同的習慣及特定的意涵。見廖炳惠編，《關鍵詞200：文學與批評研究的通用辭彙編》（修訂版，台北：麥田出版，2011），頁78-80, 104-105。

65 Edward W. Said, *Representations of the Intellectual: The 1993 Reith Lectures* (New York: Vintage, 1994), 47.

此岸彼岸

●● · ●●

李君毅
當代水墨藝術的後殖民文化思索

李君毅 《海角天涯》 2018
水墨紙本 55×89cm

Within and Beyond the Shores:
Lee Chun-Yi's Postcolonial Cultural Analysis of
Contemporary Ink Art

因此離散、放逐的浮游疏離狀態，往往使個體存在跟現實環境難以調適，產生錯置、邊緣或局外等格格不入的身分認同問題。像2018年創作的《海角天涯》一畫，就委婉地表達了筆者這種游子無依的心態——四海漂蕩游移的孤寂落寞及心酸無奈。

回顧筆者的一生，自幼年時在香港被視為「台灣人」，到成年後移居加拿大及美國時被認為是「中國人」，乃至近年返台定居後卻在落葉歸根的土地上被稱作「外省人」、「香港人」或「外國人」，此一身分錯雜與置身邊緣的經驗，深深影響了個人的藝術創作思維。有關國家定位、社會歸屬與文化認同等相關問題，其實也是20世紀以來漂泊離散於海外地區的華人普遍存在的心理困境。[66] 筆者2017年的《彼岸何處？》與2018年的《尋岸》，

66 譬如「香港華人」就普遍具有這種複雜的身分認同問題，文化論者梁秉鈞指出：「香港人相對於外國人當然是中國人，但相對於來自內地或台灣的中國人，又好像帶一點外國的影響。他可能是四九年後來港的，對於原來在本地出生的人，他當然是『外來』或『南來』了；但對於七八十年代南來的，他又已經是『本地』了。」也斯（梁秉鈞），〈香港都市文化與文化評論（代序）〉，收在也斯編，《香港的流行文化》（香港：三聯書店，1993），頁9-10。

此 岸 彼 岸

●● · ●●

李君毅
當代水墨藝術的後殖民文化思索

Within and Beyond the Shores:
Lee Chun-Yi's Postcolonial Cultural Analysis of
Contemporary Ink Art

李君毅 《彼岸何處？》 2017
水墨設色紙本 55×173.5cm

李君毅 《尋岸》 2018
水墨紙本 47.5×154cm

李君毅
當代水墨藝術的後殖民文化思索

　　兩作皆表達了此一困惑矛盾的心態，就是一生不停地在尋覓民族、國家、社
會與文化的一處歸屬，期盼能夠把生命安頓在溫暖踏實的土地上。

　　　然而生活在台灣的現實當下，面對社會上族群分化、階級對抗、意識形
態衝突、國家觀念扭曲、文化身分錯亂等現象，令人難以自拔地陷入一片迷
茫失落。例如筆者2017年創作的《迷離岸》，畫中的海岸景色籠罩在虛無
縹緲的煙雲中，就是暗示島上當前方向迷失而不知所措的茫然窘況，以致個
人產生身分認同及自身歸屬的迷惑難解。不過這種心理上持續的游離狀態，

Within and Beyond the Shores:
*Lee Chun-Yi's Postcolonial Cultural Analysis of
Contemporary Ink Art*

李君毅 《迷離岸》 2017
水墨設色紙本 55×173.5cm

反而賦予筆者特殊的觀察視角與思考方式，得以了解並掌握知識分子特有的
自由獨立意志及憂患奮發精神。中國古人有所謂「生於憂患而死於安樂」之
言，薩依德也是本著同樣的志節儆戒耽於安逸的因循怠惰，力求在踽踽獨行
的生命中凌駕於現世濁流，貫徹知識分子批判對抗權威體制及利益集團的道
德勇氣。因此薩依德自況而言道：

　　對於知識分子來說，流離失所意味著從尋常生涯解放出來，尋常生涯中的

李君毅
當代水墨藝術的後殖民文化思索

「按本做好」或因循既定步調乃是茲事體大。放逐就是將要淪為邊緣，作
為知識分子必須能自我作古，因為不再走老路⋯⋯當成是一種自由，也是
自行其是的發現過程，依著引你關注的不同興趣，以及遵照你設定的特殊
目標，那就是獨一無二的快樂。[67]

67 Said, *Representations of the Intellectual*, 62.

Within and Beyond the Shores:
Lee Chun-Yi's Postcolonial Cultural Analysis of
Contemporary Ink Art

李君毅 《北岸‧彼岸》 2017
水墨紙本 101.5×335.5cm

筆者具有台灣中華民國與加拿大雙重國籍，又同時持有香港身分證及美國居留證，這種命定的多重性國族與混雜性文化的身分，卻讓筆者得以游移超越單一或固有的疆域範疇，並使「認同的旅行」變成個人藝術創作的動力及潛能。[68] 至於2017年完成的《北岸‧彼岸》，則是利用台灣北部海岸以及與

68 薩依德所說的「認同的旅行」，是要穿越東西方的文化界線，打破其內的專橫性及武斷性。參見宋國誠，《後殖民論述──從法農到薩依德》（台北：擎松出版，2003），頁459-473。

李君毅
當代水墨藝術的後殖民文化思索

之對應的海峽彼岸，以借喻的方式表現一種浮游於台陸之間，對兩岸有關民族、國家、社會與文化的身分認同所具有的豐富想像空間。

三　政治聯想

　　筆者多年來一直關注兩岸三地政局的變化，思考其中令人困惑憂慮的種種問題，並以此作為個人創作的主要題材。[69] 自2011年從美國遷回台灣定居，筆者在藝術創作上苦心探索，試圖增強作品中本土在地性的成分，以確立一種具有主體性的文化身分認同。在不同的機緣下，筆者開始關注台灣島上的自然水岸，對北部及東北角的海岸景色特別鍾愛。除了這個區域獨特多變的自然地理景觀外，其所處的位置面對彼岸的大陸，也附帶敏感的相關

69 筆者自1988年大學畢業時，就開始在作品裡表達對兩岸三地政治的關注，並以此作為個人創作的主要內容及訴求。有關筆者早年的藝術思維與作品分析，見李君毅，《後殖民的藝術探索：李君毅的現代水墨畫創作》（台北：遠流出版，2015）。

Within and Beyond the Shores:
*Lee Chun-Yi's Postcolonial Cultural Analysis of
Contemporary Ink Art*

政治意涵。因此筆者把個人對政治性議題的興趣，結合台灣北部及東北角的海岸實景，創作出一批具有隱喻性意義的作品。譬如2016年台灣經歷了統治政權的轉換，新上台的執政者開始在兩岸議題上採取較前強硬與對立的政策，導致政治上緊張不穩的局勢以及社會上浮動不安的情緒。當年創作的《興風作浪》，就是將筆者對政局的憂忡訴諸畫面。作品表面呈現出一片平緩沉靜的氣氛，然而海上一角已開始被陣風掀動起來，悄悄地泛現波濤暗湧並逐漸捲向四周。

這幾年來海峽兩岸的關係不斷地加劇惡化，同時國際上中美兩大強權的衝突日益升溫，致使台灣的政局如抱火寢薪般岌岌可危。筆者於2017年針對此一政治情勢，有感而發地構思並繪製《沖擊》一作。畫中的島岸正處於陰霾籠罩的晦暗氛圍中，連綿湧至的波濤巨浪拍打沿岸的險石危礁，顯現出一片風雲變色的沉鬱氣象。筆者藉此暗指兩岸在政治的對立衝突下，台灣所陷入當風秉燭的危險境況。到2017年筆者又完成了《暗潮洶湧》，也同樣是借景抒發對時局的焦慮不安。整件作品似有一種暴雨前夕的寧靜，但海面其實已浮現幾微跡象，吐露出暗藏其下的滾滾潮水即將翻浪倒海。筆者面對

此岸 彼岸

李君毅
當代水墨藝術的後殖民文化思索

李君毅 《興風作浪》 2016
水墨紙本 55×89cm

Within and Beyond the Shores:
Lee Chun-Yi's Postcolonial Cultural Analysis of
Contemporary Ink Art

李君毅 《沖擊》 2017
水墨紙本 55×89cm

李君毅
當代水墨藝術的後殖民文化思索

李君毅 《暗潮洶湧》 2018
水墨紙本 47×79.5cm

Within and Beyond the Shores:
Lee Chun-Yi's Postcolonial Cultural Analysis of
Contemporary Ink Art

山雨欲來的險峻局勢，惟有以警世的創作來再次點出當前的危機四伏。

當下的2019是個極為特殊的年份，在華人世界的文化與政治上具有歷史性的紀念意義。今年是中國「五四運動」整整一個世紀，也是國民黨政府遷台及中華人民共和國成立七十載，又是大陸與美國建交的四十週年。在這樣的歷史脈絡中來審視台灣的現況，種種危象不禁讓人惴惴難安。事實上任何負責任的政府應以人民福祉為重，盡可能使之免於戰爭的恐懼，當政者若繼續蠻橫冒進之舉，就如同進行一種「伊卡洛斯式」（Icarian）的飛行，終將悲劇性地走上自我毀滅的末路。[70] 筆者以《破岸》及《裂岸》兩幅作品提出警告，假如極端的政治意識形態被社會縱容，將會是引火自焚那樣莽撞愚昧的作為，最終使台灣人民遭遇家園土地破碎崩裂的災難性悲劇。

70 希臘神話有個叫伊卡洛斯（Icarus）的青年，他與父親代達羅斯（Daelalus）使用蜜蠟及羽毛造的翅膀逃離克里特島時，因不聽父親叮囑而飛得太高，雙翼遭太陽熔化後跌入水中喪生。筆者曾以此希臘神話人物的遭遇比擬台灣社會及其當代美術的危機，見李君毅，〈伊卡洛斯式的飛行──論台灣當代美術的危機〉，《藝術秀雜誌》第19期（1997年11月）：12-16。

此岸 彼岸　　　　　　　　　　　　　　●● · ●●

李君毅
當代水墨藝術的後殖民文化思索

李君毅 《破岸》 2018
水墨紙本 47.5×79.5cm

Within and Beyond the Shores:
Lee Chun-Yi's Postcolonial Cultural Analysis of
Contemporary Ink Art

李君毅 《裂岸》 2018
水墨紙本 55×89cm

李君毅
當代水墨藝術的後殖民文化思索

四　詩畫新裁

　　關於繪畫與文字的關係，傳統的文人藝術即強調詩畫的結合，故宋代蘇軾評論王維的創作是「詩中有畫，畫中有詩」。此種富有傳統文化特色的藝術觀念如何進行當代轉化，似可提供台灣水墨創作者一個富挑戰性的探索課題。筆者「詩畫新裁」的系列創作，除了透過台灣海岸的圖像與文字間的相互對應，發抒心中對當下社會、政治及文化等的所思所感以外，同時企圖在繪畫形式上藉文字作為圖像的背景，重新詮釋傳統文人藝術詩畫合一的旨趣。2018年的《波光岸影》即是此一系列的典型作品，通過海岸實景的詩意想像，追求一種如詩如畫的視覺美感。至於《悠悠水岸斜》與《各在天一岸》兩件近作，也是把古詩中的意境與台灣海岸景觀相融合，以表達當代人的生活情調及生命情懷。《悠悠水岸斜》摘自唐代張籍詩句，呈現的是浪漫的詩情畫意；《各在天一岸》借取明代袁中道之語，則是充滿了傷感的離情別緒。

　　為了強化作品的當代性與本土在地性的意義，筆者還特別選用台灣作家

Within and Beyond the Shores:
*Lee Chun-Yi's Postcolonial Cultural Analysis of
Contemporary Ink Art*

李君毅 《波光岸影》 2018
水墨紙本 47×78cm

此岸 彼岸

李君毅
當代水墨藝術的後殖民文化思索

李君毅 《悠悠水岸斜》 2018
水墨紙本 35×55cm

Within and Beyond the Shores:
Lee Chun-Yi's Postcolonial Cultural Analysis of
Contemporary Ink Art

李君毅 《各在天一岸》 2019
水墨設色紙本 47×79.5cm

此岸彼岸

●● ． ●●

李君毅
當代水墨藝術的後殖民文化思索

<div align="right">

李君毅 《婆娑之洋・美麗之島》 2018
水墨紙本 56×76cm

</div>

Within and Beyond the Shores:
Lee Chun-Yi's Postcolonial Cultural Analysis of
Contemporary Ink Art

的新詩入畫。2018年創作的《婆娑之洋‧美麗之島》，就是取自蔣勳的相關詩文，描繪陽光普照下充滿生命活力的台灣島岸景色。[71] 「雲門舞集」創辦人與藝術總監林懷民，於2017年推出《關於島嶼》的告別作，舞劇中由蔣勳朗誦當代台灣作家的島嶼詩文，包括其〈婆娑之洋‧美麗之島〉新詩，以及黃春明、簡媜、劉克襄及楊牧等人的文字，而口白的字幕則衍生為投影幕上以漢字堆疊的視覺風景，配合雲門舞者的肢體動作以表現島上的憂傷及喜樂、衝突及和諧、挫折及希望。[72] 林懷民與蔣勳為多年知交，兩人攜手演繹台灣島嶼上共同的生命記憶及土地認同；筆者則以狗尾續貂的方式，將蔣勳詩文與個人畫作相搭配，也可謂另類的當代詩畫合作。

　　至於筆者的另一幅作品《後半夜》，則是為了紀念2017年底辭世的台

71 有關蔣勳〈婆娑之洋‧美麗之島〉的新詩文本，見席慕容、蔣勳，《婆娑之洋‧美麗之島》（台北：經濟部水資源局，2000），頁14。

72 林懷民耗時三年為「雲門舞集」創作的大型舞作《關於島嶼》，2017年11月於台北舉行全球首演，翌年則移師英、美、法、德、俄等地巡演。此舞劇結合了蔣勳的朗誦、桑布伊的吟唱、周東彥的影像創作和詹朴的服裝設計，可說是台灣藝術跨界合作的典範。

灣詩人余光中而特意創作。[73] 此畫作以圓月點出題意，層疊的岸石在昏暗
的月光下猶如重重屏障，而前景的浪花則借喻鄉愁下的心中波瀾。余光中曾
與劉國松合作出版數本詩畫合集，由詩人根據畫家的作品配上新詩文字，既
作為兩人多年友誼的紀念，也是古代文人書畫應和酬對的當代版本。[74] 筆
者以余光中的新詩作為海岸景象的文字背景，可說是承襲前人詩畫合一的做
法，也是對中國傳統文人詩畫相酬的雅習進行一種當代轉化。

73 余光中〈後半夜〉詩作，收錄在其出版的詩集《安石榴》。余光中，《安石榴》（台北：
洪範書店，1996），頁84-87。

74 兩人合作的出版物包括：劉國松、余光中，《劉國松余光中詩情畫意集》（台北：新苑
藝術經紀顧問；台中：現代畫廊，1999）；《文采畫風》（石家莊：湖北教育出版社，
2002）；《詩情·畫意2010》（高雄：新思惟人文空間，2010）。

Within and Beyond the Shores:
*Lee Chun-Yi's Postcolonial Cultural Analysis of
Contemporary Ink Art*

李君毅 《後半夜》 2018
水墨紙本 76×95cm

參考文獻

李君毅
當代水墨藝術的後殖民文化思索

● 英文專論書籍 ────────────────

Amorim ed. *The Cork Book*. Milan: Studio FM Milano, 2018.

Ashcroft, Bill, Gareth Griffiths and Helen Tiffin eds. *Post-colonial Studies: The Key Concepts*. London: Routledge, 1998.

Bhabha, Homi K. *The Location of Culture*. London: Routledge, 1994.

Christie's ed. *Chinese Contemporary Ink Auction*. Hong Kong: Christie's, 2014.

Fanon, Frantz. *The Wretched of the Earth*. Translated by Constance Farrington. New York: Grove, 1963.

Guilbaut, Serge. *How New York Stole the Idea of Modern Art: Abstract Expressionism, Freedom, and the Cold War*. Translated by Arthur Goldhammer. Chicago: The University of Chicago Press, 1983.

Hearn, Maxwell. *Ink Art. Past As Present in Contemporary China*. New York: Metropolitan Museum, 2014.

Lee, Chun-yi. "The Immortal Brush: Daoism and the Art of Shen Zhou (1427-1509)." PhD dissertation, Arizona State University, 2009.

Marquis, Alice Goldfarb. *Art Czar: The Rise and Fall of Clement Greenberg.* Boston: MFA Publications, 2006.

Said, Edward W. *Orientalism.* New York: Vintage Books, 1979.

_____. *Culture and Imperialism.* London: Vintage Books, 1994.

_____. *Representations of the Intellectual: The 1993 Reith Lectures.* London: Vintage Books, 1994.

_____. *Out of Place: A Memoir.* New York: Knopf Doubleday, 1999.

Saunders, Frances Stonor. *The Cultural Cold War: The CIA and the World of Arts and Letters.* New York: The New Press, 1999.

Sisario, Ben, Alexandra Alter and Sewell Chan. "Bob Dylan Wins Nobel Prize, Redefining Boundaries of Literature." *The New York Times.* October 13, 2016. Retrieved from https://www.nytimes.com/2016/10/14/arts/music/bob-dylan-nobel-prize-literature.html

李君毅
當代水墨藝術的後殖民文化思索

● 中文專論書籍 ————————————————————————

丁仁傑。《當代漢人民眾宗教研究：論述、認同與社會再生產》。台北：聯
　　經出版，2009。

于安瀾編。《畫論叢刊》上卷。北京：人民美術出版社，1960。

也斯編。《香港的流行文化》。香港：三聯書店，1993。

生安峰。《霍米·巴巴的後殖民理論研究》。北京：北京大學出版社，
　　2011。

石守謙。《山鳴谷應：中國山水畫和觀眾的歷史》。台北：石頭出版社，
　　2017。

朱耀偉。《當代西方批評論述的中國圖象》。台北：駱駝出版社，1996。

余光中。《安石榴》。台北：洪範書店，1996。

李一、齊開義。《拓片拓本製作技法》。北京：北京工藝美術出版社，
　　1998。

李君毅編。《劉國松研究文選》。台北：國立歷史博物館，1996。

李君毅。《宇宙心印——劉國松的藝術創作與思想》。香港：香港大學美術

Within and Beyond the Shores:
Lee Chun-Yi's Postcolonial Cultural Analysis of
Contemporary Ink Art

博物館，2009。

_____。《後殖民的藝術探索：李君毅的現代水墨畫創作》。台北：遠流出版，2015。

李素芳編。《台灣的海岸》。新北：遠足文化，2001。

宋國誠。《後殖民論述——從法農到薩依德》。台北：擎松出版，2003。

呂榮芳。《中國傳統拓印技術》。香港：香港博物館，1986。

林木。《劉國松的中國現代畫之路》。成都：四川美術出版社，2007。

林吉峰編。《東方美學與現代美術研討會論文集》。台北：台北市立美術館，1992。

金其楨。《中國碑文化》。重慶：重慶出版社，2002。

林明賢編。《「島嶼風情」——日治時期臺灣美術之研究》。台中：國立台灣美術館，2008。

河清。《現代與後現代——西方藝術文化小史》。香港：三聯書店，1994。

_____。《全球化與國家意識的衰微——附譯：布迪厄〈遏止野火〉》。北京：中國人民大學出版社，2003。

_____。《藝術的陰謀：透視一種"當代藝術國際"》。桂林：廣西師範大學

李君毅
當代水墨藝術的後殖民文化思索

出版社，2005。

邱貴芬編。《後殖民理論與文化認同》。台北：麥田出版，2007。

林進忠編。《紀念傅狷夫教授——現代書畫藝術學術研討會論文集》。台北
　　縣：國立台灣藝術大學，2007。

林惺嶽。《台灣美術風雲四十年》。台北：自立晚報，1987。

洛特曼。《米其林人：駕馭帝國》。李瀟驍、周堯譯。北京：中國友誼出版
　　公司，2015。

席慕容、蔣勳。《婆娑之洋‧美麗之島》。台北：經濟部水資源局，2000。

高千惠。《當代亞洲藝術專題研究》。台北：典藏藝術家庭，2013。

韋天瑜編。《當代性的生成》。上海：上海美術出版社，2017。

高名潞。《另類方法另類現代：中國當代藝術中的本土文化因素及其現代性
　　轉化》。上海：上海書畫，2006。

財團法人原舞者文化藝術基金會編。《海的記憶：台灣原住民海洋文化與藝
　　術》。台北：行政院文化建設委員會，2005。

陳芳明。《後殖民台灣：文學史論及其周邊》。台北：麥田出版，2002。

＿＿＿＿。《殖民地摩登：現代性與台灣史觀》。台北：麥田出版，2004。

Within and Beyond the Shores:
*Lee Chun-Yi's Postcolonial Cultural Analysis of
Contemporary Ink Art*

_____。《我的家園閱讀：當代台灣人文精神》。台北：麥田出版，2017。

陳炳元。《南湖大山：陳炳元山岳攝影集》。台北：自行出版，1991。

_____。《荒木讚歌：陳炳元山岳攝影集》。台北：自行出版，1993。

_____。《南湖中央尖：陳炳元山岳攝影集》。台北：自行出版，1993。

_____。《向山問情：陳炳元山岳攝影集》。台北：自行出版，1997。

陳鼓應註釋。《老子今註今譯及評介》。三次修訂版。台北：臺灣商務印書
館，2000。

曾國棟。《台灣的碑碣》。新北：遠足文化，2003。

楊宗坤。《台灣光復後四十年國畫寫生之研究》。台北：台北市立美術館，
1995。

楊孟哲。《日帝殖民下台灣近代美術之發展》。台北：五南圖書，2013。

廖炳惠編。《關鍵詞200：文學與批評研究的通用辭彙編》。修訂版，台北：
麥田出版，2011。

劉國松、余光中。《劉國松余光中詩情畫意集》。台北：新苑藝術經紀顧
問；台中：現代畫廊，1999。

_____。《文采畫風》。石家莊：湖北教育出版社，2002。

李君毅
當代水墨藝術的後殖民文化思索

_____。《詩情‧畫意2010》。高雄：新思惟人文空間，2010。

賴香伶編。《在傳統邊緣：拓展當代水墨藝術的視界》。台北：帝門藝術教育基金會，1998。

盧建榮。《台灣後殖民國族認同1950-2000》。台北：麥田出版，2003。

龍樹菩薩。《大智度論》。鳩摩羅什譯。台北：新文豐，1975。

薛燕玲。《日治時期台灣美術的「地域色彩」》。台中：國立台灣美術館，2004。

蕭瓊瑞。《圖說台灣美術史II：渡台讚歌（荷西‧明清篇）》。台北：藝術家，2005。

_____。《懷鄉與認同：台灣方志八景圖研究》。台北：典藏藝術家，2006。

戴寶村。《台灣的海洋歷史文化》。台北：玉山社，2011。

釋印順。《般若經講記》。北京：中華書局，2010。

蘇妹編。《博海藝洋：台灣海洋畫會首展專輯》。台北：台灣海洋畫會，2016。

Within and Beyond the Shores:
*Lee Chun-Yi's Postcolonial Cultural Analysis of
Contemporary Ink Art*

● 學術期刊 ────────────────────

王志強、林志銓。〈台灣地區玉山圓柏分類地位及族群分布〉。《台灣林業》
　　第35卷6期（2009年12月）：35-44。

李君毅。〈歷史偏見與霸權支配──對「中國」論述的思考〉。《現代美
　　術》第73期（1997年8/9月）：27-31。

_____。〈伊卡洛斯式的飛行──論台灣當代美術的危機〉。《藝術秀雜
　　誌》第19期（1997年11月）：12-16。

_____。〈從後殖民主義的觀點解析當代台灣美術〉。《現代美術》第76期
　　（1998年2/3月）：46-50。

_____。〈後殖民情境與香港現代水墨畫〉。《現代美術》第82期（1999年
　　2/3月）：30-36。

倪再沁。〈西方美術‧台灣製造──台灣現代藝術的批判〉。《雄獅美術》
　　第242期（1991年4月）：114-133。

廖新田。〈由內而外或由外而內？台灣美術的後殖民主義觀點評論狀況〉。
　　《美學藝術學》第3期（2009年1月）：55-79。

作品圖錄

此岸 彼岸 ●● ● ●●

李君毅
當代水墨藝術的後殖民文化思索

作　　　者｜李君毅
作品題目｜興風作浪
年　　　代｜2016
媒　　　材｜水墨紙本
尺　　　寸｜55×89cm

128

Within and Beyond the Shores:
Lee Chun-Yi's Postcolonial Cultural Analysis of
Contemporary Ink Art

作　　者 ｜ 李君毅
作品題目 ｜ 波羅岸長卷
年　　代 ｜ 2016
媒　　材 ｜ 水墨紙本
尺　　寸 ｜ 54.5×851cm

作　　者 ｜ 李君毅
作品題目 ｜ 北岸・彼岸
年　　代 ｜ 2017
媒　　材 ｜ 水墨紙本
尺　　寸 ｜ 101.5×335.5cm

此岸 彼岸

●● ● ●●

李君毅
當代水墨藝術的後殖民文化思索

作　　者 ｜ 李君毅
作品題目 ｜ 彼岸何處？
年　　代 ｜ 2017
媒　　材 ｜ 水墨設色紙本
尺　　寸 ｜ 55×173.5cm

作　　者 ｜ 李君毅
作品題目 ｜ 迷離岸
年　　代 ｜ 2017
媒　　材 ｜ 水墨設色紙本
尺　　寸 ｜ 55×173.5cm

Within and Beyond the Shores:
*Lee Chun-Yi's Postcolonial Cultural Analysis of
Contemporary Ink Art*

作　　　者 ｜ 李君毅
作品題目 ｜ 沖擊
年　　　代 ｜ 2017
媒　　　材 ｜ 水墨紙本
尺　　　寸 ｜ 55×89cm

作　　　者 ｜ 李君毅
作品題目 ｜ 心岸自在
年　　　代 ｜ 2018
媒　　　材 ｜ 水墨紙本
尺　　　寸 ｜ 55×89cm

此 岸 彼 岸　　　　　　　　　　　　　　　　● ● · ● ●

李君毅
當代水墨藝術的後殖民文化思索

作　　者 ｜ 李君毅
作品題目 ｜ 心浪
年　　代 ｜ 2018
媒　　材 ｜ 水墨設色紙本
尺　　寸 ｜ 34.5×108.5cm

作　　者 ｜ 李君毅
作品題目 ｜ 海角天涯
年　　代 ｜ 2018
媒　　材 ｜ 水墨紙本
尺　　寸 ｜ 55×89cm

Within and Beyond the Shores:
*Lee Chun-Yi's Postcolonial Cultural Analysis of
Contemporary Ink Art*

作　　者　｜　李君毅
作品題目　｜　尋岸
年　　代　｜　2018
媒　　材　｜　水墨紙本
尺　　寸　｜　47.5×154cm

作　　者　｜　李君毅
作品題目　｜　破岸
年　　代　｜　2018
媒　　材　｜　水墨紙本
尺　　寸　｜　47.5×79.5cm

此岸彼岸

李君毅
當代水墨藝術的後殖民文化思索

作　　　者 ｜ 李君毅
作品題目 ｜ 暗潮洶湧
年　　　代 ｜ 2018
媒　　　材 ｜ 水墨紙本
尺　　　寸 ｜ 47×79.5cm

作　　　者 ｜ 李君毅
作品題目 ｜ 裂岸
年　　　代 ｜ 2018
媒　　　材 ｜ 水墨紙本
尺　　　寸 ｜ 55×89cm

Within and Beyond the Shores:
*Lee Chun-Yi's Postcolonial Cultural Analysis of
Contemporary Ink Art*

作　　者 ｜ 李君毅
作品題目 ｜ 波光岸影
年　　代 ｜ 2018
媒　　材 ｜ 水墨紙本
尺　　寸 ｜ 47×78cm

作　　者 ｜ 李君毅
作品題目 ｜ 婆娑之洋‧美麗之島
年　　代 ｜ 2018
媒　　材 ｜ 水墨紙本
尺　　寸 ｜ 56×76cm

李君毅
當代水墨藝術的後殖民文化思索

作　　　者	李君毅
作品題目	後半夜
年　　　代	2018
媒　　　材	水墨紙本
尺　　　寸	76×95cm

作　　　者	李君毅
作品題目	悠悠水岸斜
年　　　代	2018
媒　　　材	水墨紙本
尺　　　寸	35×55cm

Within and Beyond the Shores:
*Lee Chun-Yi's Postcolonial Cultural Analysis of
Contemporary Ink Art*

作　　　者	李君毅
作品題目	各在天一岸
年　　　代	2019
媒　　　材	水墨設色紙本
尺　　　寸	47×79.5cm

作　　　者	李君毅
作品題目	金剛岸
年　　　代	2019
媒　　　材	水墨設色紙本
尺　　　寸	47×154cm

此岸彼岸　　　　　　　　　　　　　　　　　　　●●　．●●

李君毅
當代水墨藝術的後殖民文化思索

Within and Beyond the Shores:
Lee Chun-Yi's Postcolonial Cultural Analysis of
Contemporary Ink Art

作　　者	李君毅
作品題目	心岸長卷
年　　代	2018-2019
媒　　材	水墨紙本
尺　　寸	54.5×935cm

個人簡歷

李君毅
當代水墨藝術的後殖民文化思索

李君毅

現職：

國立台灣師範大學美術系專任助理教授

● 學歷 ───────────────────

2009　美國亞利桑那州州立大學哲學博士

2004　美國亞利桑那州州立大學文學碩士

1997　東海大學美術研究所藝術創作碩士

1988　香港中文大學文學士（一等榮譽）

● 學術著作 ─────────────────

《後殖民的藝術探索：李君毅的現代水墨畫創作》。台北：遠流出版，

2015。

Hidden Meanings of Love and Death in Chinese Painting: Selections from the Marilyn and Roy Papp Collection. Phoenix: Phoenix Art Museum, 2013.

《劉國松：藝術的叛逆‧叛逆的藝術》。台北：南方家園，2012。

《一個東西南北人：劉國松80回顧展》圖錄。台中：國立台灣美術館，2012。

"The Immortal Brush: Daoism and the Art of Shen Zhou (1427-1509)." PhD dissertation, Arizona State University, 2009.

《宇宙心印──劉國松的藝術創作與思想》。香港：香港大學美術博物館，2009。

Tradition Redefined: Modern and Contemporary Chinese Ink Paintings from the Chu-Tsing Li Collection, 1950-2000. (contributor). New Haven, CT: Yale University Press, 2007.

"Quest for Immortality: Shen Zhou's Watching the Mid-Autumn Moon at Bamboo Villa." MA thesis, Arizona State University, 2004.

《劉國松談藝錄》。長沙：河南美術出版社，2002。

《香港現代水墨畫文選》。香港：香港現代水墨畫協會，2001。

李君毅
當代水墨藝術的後殖民文化思索

《劉國松研究文選 》。台北：國立歷史博物館，1996。

● 個人畫集 —————————————————————

《格物・印證：李君毅水墨創作集》。台北：名山藝術，2019。

《此岸彼岸：李君毅創作集》。台北：名山藝術，2018。

《水墨格新：李君毅創作集》。台北：名山藝術，2015。

《李君毅水墨創作集》。台北：名山藝術，2013。

Chun-Yi Lee: Hundreds of Blooms. London: Michael Goedhuis, 2011.

Whispering Pines, Soaring Mountains: Ink Painting by Lee Chun-Yi. New York: Chinese Porcelain Company, 2010.

《世紀・四季：李君毅的繪畫》。香港：香港現代水墨畫協會，1999。

《李君毅》。香港：香港現代水墨畫協會，1997。

《李君毅水墨畫展》。台北：三原色藝術中心，1989。

Within and Beyond the Shores:
*Lee Chun-Yi's Postcolonial Cultural Analysis of
Contemporary Ink Art*

● 重要個展 ─────────────────────────

2019　「格物・印證：李君毅水墨藝術展」，輔仁藝廊，新北。

2018　「此岸彼岸：李君毅創作展」，名山藝術，台北。

2015　「水墨格新：李君毅創作展」，名山藝術，台北。

2014　「格物：李君毅水墨畫展」，國立台灣藝術教育館，台北。

2011　「百花齊放：李君毅畫展」，Michael Goedhuis，倫敦。

2010　「山韻・松籟：李君毅的水墨畫」，Chinese Porcelain Company，
　　　紐約。

2000　「字娛：李君毅畫展」，漢雅軒，香港。

1997　「李君毅吶喊山水」，羲之堂，台北。

● 重要聯展 ─────────────────────────

2019　「世代差異：台灣中生代水墨畫的主流變奏」，台南市文化中心，
　　　台灣。

李君毅
當代水墨藝術的後殖民文化思索

2018 「水墨概念藝術大展」，上海中華藝術宮，中國。

　　　「筆墨傳情」，藝倡畫廊，香港。

2017 「隅 & 域：深圳美術館2017當代藝術展」，深圳美術館，中國。

　　　「記憶的重疊與交織：後解嚴臺灣水墨」，台中國立台灣美術館，

　　　台灣。

2016 The Literati Within, Sotheby's Gallery, New York, USA.

2015 Anti-Grand: Contemporary Perspectives on Landscape, Joel and Lila Harnett

　　　Museum of Art, Richmond, Virginia, USA.

2014 「丹心憑眺望：中國當代水墨畫展」，香港會議展覽中心，香港。

2013 Noirs d'Encre. Regards Croisés, Fondation Baur-Musée des Arts d'Extrême-

　　　Orient, Geneva, Switzerland.

2012 Ink: The Art of China, Saatchi Gallery, London, United Kingdom.

2011 「第七屆深圳國際水墨雙年展：香港水墨」，深圳關山月美術館，

　　　中國。

2010 「承傳與創造：水墨對水墨」，上海美術館，中國。

　　　Brush and Ink Reconsidered: Contemporary Chinese Landscapes, Arthur M.

Within and Beyond the Shores:
*Lee Chun-Yi's Postcolonial Cultural Analysis of
Contemporary Ink Art*

Sackler Museum, Harvard University Art Museums, Cambridge, USA.

● 博物館收藏 ────────────────────

香港藝術館

中國江蘇省美術館

中國青島市美術館

中國山東博物館

台灣國立藝術教育館

英國牛津大學愛殊慕蓮博物館

美國哈佛大學薩克勒博物館

美國舊金山亞洲藝術博物館

美國鳳凰城美術館

美國俄勒岡大學舒尼澤博物館

美國佛羅里達諾頓博物館

國家圖書館出版品預行編目（CIP）資料

此岸彼岸：李君毅當代水墨藝術的後殖民文化思索
/ 李君毅著. -- 初版. -- 臺北市：遠流, 2019.06
　　面；　公分
ISBN 978-957-32-8569-4（平裝）

1. 水墨畫　2. 畫論

945.6　　　　　　　　　　　　　108007342

此岸彼岸
李君毅當代水墨藝術的後殖民文化思索

作者——李君毅
主編——曾淑正
美術設計——丘銳致
企劃——葉玫玉
著作權顧問——蕭雄淋律師

發行人——王榮文
出版發行——遠流出版事業股份有限公司
地址——台北市南昌路二段81號6樓
劃撥帳號——0189456-1
電話——(02) 23926899　傳真——(02) 23926658

2019年6月1日 初版一刷
售價——新台幣350元

ylib 遠流博識網 http://www.ylib.com
E-mail: ylib@ylib.com